매화희신보

梅花喜神譜

헥사곤

매화희신보
이동원

2018년 11월 22일 초판 1쇄 발행

지 은 이 이동원
펴 낸 이 조동욱
편집주간 조기수
펴 낸 곳 헥사곤 Hexagon Publishing Co.
등 록 제 2018-000011호 (2010. 7. 13)
주 소 경기도 성남시 분당구 성남대로 51, 270
전 화 010-7216-0058 | 010-3245-0008
팩 스 0303-3444-0089
이 메 일 joy@hexagonbook.com
웹사이트 www.hexagonbook.com

ⓒ 이동원 2018 Printed in Seoul, KOREA

ISBN 978-89-98145-99-6 03650

이 도서의 국립중앙도서관 출판예정도서목록(CIP)은 서지정보유통지원시스템 홈페이지(http://seoji.nl.go.kr)와 국가자료공동목록시스템(http://www.nl.go.kr/kolisnet)에서 이용하실 수 있습니다.(CIP제어번호: CIP2018036598)

橋梁喜福譜

20년 넘게 좋은 예술가를 키우겠다는 일념으로
이끌어 주신 故고재식 선생님과

그림에 대한 평생의 화력畵力을 전폭적으로
전수해 주신 송영방 선생님,

그리고 출판할 수 있도록 아낌없이 지도해 주신
정민, 김규선 선생님께 감사드립니다.

추사 김정희 '매화희신' 종이에 먹 36.5×124.5cm

목차

같고도 다르게

– 이동원의 『梅花喜神譜』에 부쳐

정민 | 한양대 국문과 교수

 화가 이동원이 『매화희신보』를 펴냈다. 『매화희신보』는 송나라 때 송백인宋伯仁이 매화 그리는 법을 판화로 제작해 간행한 가장 이른 시기 화보의 이름이다. 원래 책은 모두 100폭의 그림에 제목을 달고, 그에 맞는 오언절구 한 수 씩을 얹었다. 매화의 한 살이로 꾸며, 처음 꽃망울이 부프는 단계에서 꽃술이 큰 꽃과 작은 꽃으로 갈라, 여기에 막 피려 하는 것과 활짝 핀 것, 흐드러지게 핀 것, 지려 할 때와 열매를 맺는 단계 등으로 갈라서 그렸다. 이것을 이동원이 오늘에 맞게 재해석해서 전혀 새롭고도 예스런 매화보로 엮어냈다.
 송백인의 『매화희신보』는 19세기 초 청대 문인들에 의해 다시 주목되어 큰 상찬賞讚을 받았다. 2008년 중국 북경도서관출판사北京圖

書館出版社에서 간행한 영인본에는 청대 유명 문인들의 제발이 앞뒤로 배곡하다. 황비열黃丕烈과 전대흔錢大昕, 오양지吳讓之, 손성연孫星衍, 오매吳梅 등 이름만 들어도 쟁쟁한 문인학자들이 이 책에 바친 헌사가 이 책의 가치를 한층 빛나게 해준다.

여러 해 전 어느 전시에서 황비열 손성연 등과 생전에 교류가 있었던 추사 김정희의 글씨 중에 '매화희신梅花喜神'이란 것을 보았다. 당시에는 그저 매화를 좋아한다는 뜻인가 보다 했었는데, 이 책을 보고 나니 추사 또한 이 책을 보고 나서 이 글씨를 쓴 것임을 처음 알았다.

'희신喜神'이란 글자대로 풀이하면 정신을 기쁘게 해준다는 뜻이 되

겠지만, 전대흔은 "매화보를 그리고서 표제에 희신이란 글자를 연결한 것은 송나라 때 속어로 형상을 묘사하는 것을 일러 희신이라 한 까닭에서다. 譜梅花而標題繫以喜神者, 宋時俗語, 謂寫像爲喜神也."라고 풀이했다. 희신이 송나라 때 속어로 사생寫生의 의미라는 말이다. 그러니까 『매화희신보』란 매화사생첩이란 뜻이다.

일찍이 석사논문 작성 당시 이 책의 존재를 알게 된 화가가 900년 만에 이 화첩을 새롭게 해석해 이번에 『매화희신보』를 펴냈다. 작품 하나하나가 옛 법에 뿌리를 두었으되 자기만의 시선을 담아, 법고창신法古創新, 지변능전知變能典의 헌사가 아깝지 않다. 사실 판화로 새긴 것이라 원화에서는 생동감을 찾기 힘든데. 그녀가 재해석한 매

화희신 연작들은 같고도 다른 상동구이尙同求異의 저력이 느껴진다. 이제 송백인의 체재에 따라 새 연작 110폭을 배열하고, 추사의 글씨와 원본의 편영片影을 함께 얹어 세상에 선보인다.

 세상은 손쉽고 눈에 예쁜 것만을 따르므로, 아무도 옛길을 따라 옛법을 찾지 않는다. 옛길은 도처에 가시덤불이 가로막아 헤쳐 나가기가 쉽지 않다. 긴 시간 말없이 붓과 종이로 나눈 대화의 시간이 작품 하나하나에 담겨있다. 그 오랜 반복과 온축의 시간을 건너와, 900년 만에 옛 길이 새 길과 만나 난만한 매화동산을 환히 밝혔다. 우리 화단에 그녀가 있어, 옛것에서 빌려와 지금을 말하는 차고술금借古述今의 전언을 건네는 것을 우리는 실로 자랑으로 안다.

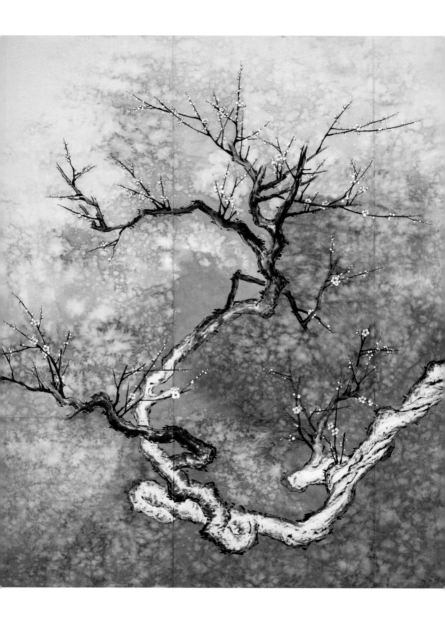

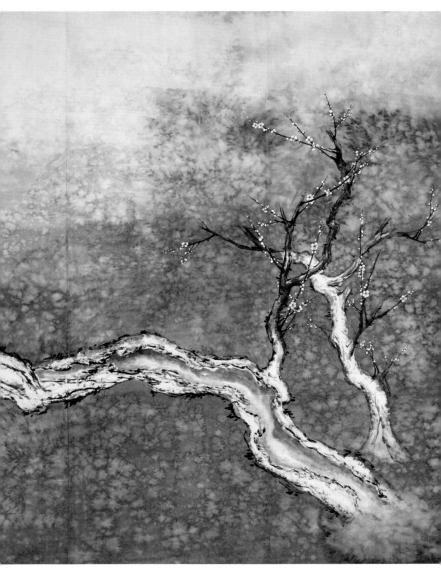

청매1 200×350cm 한지에 수묵담채 2018

매화를 향한 시간들

 수년간 우현 송영방 선생님과 매화 수업을 하면서 우리나라를 비롯한 동북아의 매화도를 모두 수집하여 구도를 연구하고, 우수한 작품을 매주 임모하며 작가의 의취를 공부하였다.

 전국의 오래된 매화나무를 찾아 다니며 사생하거나, 커다란 매화분을 가져다 놓고 생태적 특성을 파악하는 과정을 통해 매화를 알아갈 수 있었다.

 2012년 전시를 앞둔 일주일 전, 우현 선생님을 모시고 일본의 오래된 매화를 그리러 여행을 갔을 때였다. 매화의 생태적 특성을 오롯이 발산하던 매화 군집에 매혹돼 발을 헛디디어 도랑에 빠졌던 기억과 휘몰아치는 눈바람에도 아랑곳없이 그리며 매화와 하나가 되던 추억은 다시없을 감동으로 마음에 간직하고 있다.

매화가 발산하는 불굴의 의지, 그 안에 의탁한 희망의 메시지, 매화 속에 비추어진 나의 삶, 그리고 모든 것을 포괄하는 매화의 형이 상학적 정신의 표현이 나를 매료시켰고 꿈에서도 매화를 그릴수 밖에 없었다.

 올해 초, 때를 놓쳐 무더운 여름에 찾아간 김해의 무성한 나뭇잎으로 가려진 매화 앞에서, 번잡하고 혼탁한 세상에 사람의 참됨을 바라볼 줄 아는 혜안이 필요하다고 생각하였고, 송백인의 『매화희신보』를 공부하며 갈구하게 된 생략과 응집에 대한 고민을 반영하고자 하였다.

 매화를 알아가는 과정이 삶을 바라보는 시선과 나란히 성장하고 있다는 생각이다. 龘

何者于金花放之時藩肝
清零滿肩雲夕不厭細徘徊
於竹籬茆屋邊嗅蕊吹美擫
智嚼粉絲玩梅花之低昂俯
御呀合養舒其態庚泠泠然

余有梅癖繪圖以敕藥亭以對

刊清矓隽呂咏每於梅猶有

未能盡卷之趣爲憾悍非

廣平公以鐵石心腸賦事盡

梅花事而拳拳屬蜀焉於雲

濤亭使古紅塵事無一點於着
何異孤竹二子商山四皓竹溪云
逸歐中八仙洛陽九老瀛洲十
八學士放派形骸之外如不食
塋火食人而興桃花賦牡丹賦

訖述形似天壤不侔金形是丂
其自甲而乙方由筆而作圖寫花
之狀貌得二百餘品久而刪其曰具
體而徽者已留二百品各名其已有
傍題以古律以梅花譜目之甚實

송백인의 매화희신보서 원본 2-3

寫梅之喜神乃如牡丹竹蘭有
譜則可謂之譜今非其譜也余嘗
與好梅之士共之惜列諸梓以榮
之矢作閑于業孫於世道何補徃
重爲龥之滋雖然豈不同心君

若於梅有死時開一披圖則孤
山横斜楊州寂寞可覽可歸於
肩襟疼年一月不見梅花亦終
身不忘梅花之意莇非為墨
梅設墨梅另為花光仁老楊

補之家法非余所能寫有笑
者日是死也予臧白收香黃偕紅
縱可呂以三軍謂予以調金鼎羹
也書之作豈不能動愛居憂國
之士云乎敢游入教於垂紳正笏搢

天下於春山之妄今著意於雪後
園林緩半樹水邊籬落魚樵
枝止為凍蜇三討何其舍本而
就末余起而謝去譜屋有商
鼎催羹亦彥烝也多振寰市

송백인의 매화희신보서 원본 4-5

喜之致是則譜不徒作而漏果
正六作宋予業年補於書道直
廣其傳敢併及之以俟來者雪
岩耕田夫宋　伯仁敬書
詠梅者多矣粗浮其態度

末究其精髓近收屯本底獄
摹寫其夜神之似真之形
容其定人之亦未盡玩之敢
處妖詩人之冠莫是也金垂双
桂堂當是歲定辛卯重鋉

梅花喜神譜序 _{매화희신보서}

余有梅癖, 辟圃以栽, 築亭以對, 刊清臞集以詠, 每於梅描, 有未能盡花之
趣爲慊. 得非廣平以鐵石心腸賦未盡梅花事, 而拳拳屬意於雲仍者乎.
余於花放之時, 滿肝清霜, 滿肩寒月, 不厭細徘徊於竹籬茅屋邊, 嗅蕊吹
英, 接香嚼粉, 諦玩梅花之低昂俯仰 · 分合卷舒. 其態度冷冷然, 淸奇俊
古, 紅塵事無一點相着, 何異孤竹二子商山四皓竹溪六逸飮中八仙洛陽
九老瀛洲十八學士, 放浪形骸之外, 如不食煙火食人. 又與桃花賦 · 牡
丹賦所述形似, 天壤不侔. 余於是考其自甲而芳 · 由榮而悴, 圖寫花之
狀貌, 得二百余品. 久而刪其具體而微者, 止留一百品, 各名其所肖, 並題
以古律, 以梅花譜目之. 其實寫梅之喜神, 可如牡丹竹菊有譜, 則可謂之
譜. 今非其譜也, 余欲與好梅之士共之, 僭刊諸梓, 以閑工夫作閑事業, 於
世道何補, 徒重撫瓿之譏. 雖然, 豈無同心君子於梅未花時, 閒一披閱, 則

孤山橫斜, 揚州寂寞, 可仿佛於胸襟, 庶無一日不見梅花, 亦終身不忘梅花之意. 茲非為墨梅設, 墨梅自有花光仁老楊補之家法, 非余所能. 客有笑者曰 "是花也, 藏白收香, 黃傳紅綻, 可以止三軍渴, 可以調金鼎羹. 此書之作, 豈不能動愛君憂國之士, 出欲將, 入欲相, 垂紳正笏, 措天下於泰山之安. 今着意於雪後園林纔半樹, 水邊籬落忽橫枝, 止為凍吟之計, 何其舍本而就末" 余起而謝曰 "譜尾有商鼎催羹, 亦茲意也." 客抵掌而喜曰 "如是, 則譜不徒作, 未可謂閑工夫做閑事業, 無補於世道, 宜廣其傳." 敢並及之, 以俟來者.

雪岩耕田夫 宋伯仁 敬書.

매화희신보서 해제解題

김규선 | 선문대학교 국문과 교수

내가 매벽梅癖이 있어 농장을 일궈 심고 정자를 세워 마주했으며, 『청영집淸臞集』을 간행해 읊기도 했다. 하지만 매화를 그릴 때마다 언제나 매화의 정취를 다 담아내지 못한 것이 아쉬웠다. '철석심장鐵石心腸'의 송광평宋廣平 (송경宋璟, 당나라 문인)이 「매화부梅花賦」로도 매화 이야기를 다 담지 못해 후인들에게 보완해달라는 간곡한 부탁을 남긴 것이 바로 이런 게 아닐까.

내가 매화가 필 무렵이면 가슴 가득 맑은 서리를 안고 어깨 가득 찬 달을 지고서 대나무 울타리 초가집 주변을 세심하게 거닐며 꽃술과 꽃잎 속 내음을 맡고 향을 들추고 화분을 씹으며 매화의 고개

낮추고 고개 들고 땅 쳐다보고 하늘 쳐다보는 모습, 나뉘고 모으고 뭉치고 펴진 모습들을 번갈아 가며 감상했다. 냉담한 그 모습이 맑고 기묘하고 빼어나고 예스러워 한 점 홍진紅塵도 묻어있지 않으니, 두 분의 고죽군孤竹君, 상산商山의 사호四皓, 죽계竹溪의 육일六逸, 음중飲中 팔선八仙, 낙양洛陽 구로九老, 영주십팔학사瀛洲十八學士가 형체 밖에 노닐며 연화식煙火食을 먹지 않는 사람을 닮은 그것과 무엇이 다르겠는가.

 또 「도화부桃花賦」나 「목단부牡丹賦」에서 서술한 모습과 천양의 차이가 나기도 한다. 내가 이에 꽃망울부터 꽃잎이 터지는 과정, 활짝

피었다 시든 모습들을 살펴보고 매화의 갖가지 형상을 그림으로 그렸으니 모두 200여 작품이었다. 그리고 시간이 흐르며 형체는 갖추었으나 미약한 것은 삭제하여 100종만 남았고, 각기 구성한 그림에 이름을 붙이고 고시古詩를 화제로 넣은 뒤 '매화보'라 칭했다. 실은 매화에 대한 사생으로, 모란, 대나무, 국화에 있는 화보들은 화보라 이를 수 있지만, 이것은 화보는 아니며, 매화를 좋아하는 사람들과 공유하고픈 생각일 뿐이다. 외람되게 이를 간행하지만 한가한 공부로 한가한 사업을 펼친 것일 뿐 세상을 이끄는 길에 무슨 도움이 되겠는가. 그저 장독 덮는 하찮은 것이라는 비난만 더해질 것이다. 하지만 뜻을 함께하는 군자가 매화가 피기 전에 한가롭게 이 책을 펼

친다면, '고산孤山(서호 부근의 산)에 가지 뻗고' '양주揚州에 적막 깃들' 때 가슴속에서 이것을 떠올리며 하루라도 매화를 보지 않을 수 없고, 또한 일생 동안 매화를 잊지 못하는 뜻이 없을 수 있겠는가.

그리고 이것은 묵매를 위해 만든 것이 아니다. 묵매는 화광花光 인노仁老(중인仲仁, 북송의 승려, 묵매의 명인)와 양보지揚補之(양무구 揚無咎, 남송의 서화가)의 가법家法이 전해오며 내가 능한 것이 아니다.

옆에서 이를 보고 빙긋이 웃는 객이, "이 꽃은 흰색과 향을 머금고

노랗고 붉은색을 터트려, 삼군三軍(세 개의 군단)의 목마름을 축일 수 있고, 금정金鼎(단약을 제련하는 솥)의 국물을 조절할 수 있을 것이다. 이 책의 저작이 어찌 임금을 사랑하고 나라를 걱정하는 사람의 마음을 움직여, 나가서는 장수가 되고 들어와서는 재상이 돼 큰 띠를 드리우고 홀笏을 든 체 천하를 태산처럼 안정된 반석에 올려놓지 않겠는가. 지금 '눈 내린 뒤 동산엔 꽃이 절반쯤 피고, 물가 울타리엔 갑자기 가지 뻗었네.'(임포林逋의 「매화梅花」)라는 정도에 관심을 두고 단지 동음凍吟(한겨울의 시 읊조림)의 거리로만 삼려 한다면, 이 어찌 근본은 놔두고 말단만 추구하는 것이 아니겠는가."라고 하여, 내가 일어나 절을 하며, "화보 말미에 '상정商鼎의 국물 맛

을 재촉하다[商鼎催羹]'가 있는데 이러한 뜻을 담은 것이다."라고 하
니, 객이 손뼉을 치고 기뻐하며, "그렇다면 화보는 하릴없이 지은 것
이 아니어서, '한가한 공부로 한가한 사업을 펼치고' '세상에 도움
이 없는 것'이라 할 수 없을 것이니, 널리 전파하는 것이 마땅하다."
라고 했다. 감히 대화의 내용을 함께 적어 후인들의 평을 기다린다.

　설암雪嵒 밭 가는 농부 송백인宋伯仁 삼가 씀.

유안柳眼(버들눈)

静看隋堤人 가만히 수제隋堤(수양제가 만든 버들 둑)를 바라보나니,
紛紛幾榮辱 얼마나 많은 영욕이 서려있던가.
蠻腰休逞妍 소만小蠻(백거이의 시희侍姬)의 가녀린 춤 내보이지 말라,
所見元非俗 보이는 모습 본디 속되지 않나니.

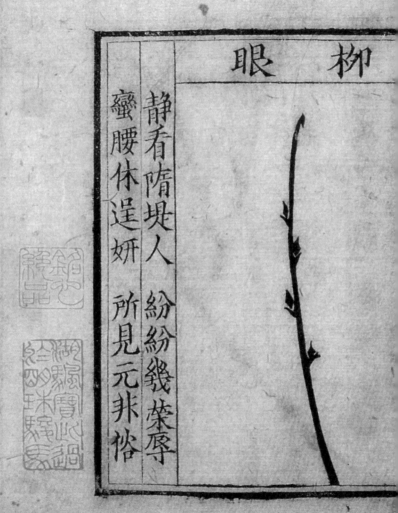

맥안麥眼(보리눈)

南枝發岐穎 기산岐山과 영수穎水에 핀 남쪽 가지,
崆峒占歲登 공동산崆峒山에선 풍년을 점지한다.
當思漢光武 한나라 광무제光武帝가,
一飯能中興 맥반麥飯 한 끼에 중흥한 걸 떠올리리라.

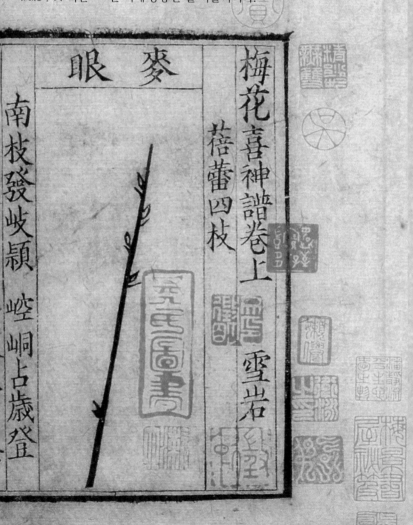

초안椒眼 (산초눈)

獻頌佟春朝 화사한 봄을 칭송하며,
爭期千歲壽 천년 세월을 다퉈 기약하거늘.
凌寒傲歲時 세찬 바람 어엿하게 맞이하며,
自與冰霜久 홀로 찬 서리 세월 보내누나.

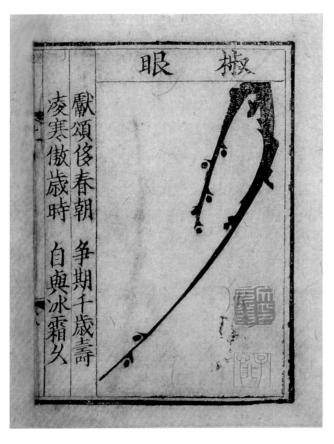

송백인 『梅花喜神譜』의 의의

『梅花喜神譜』는 중국 남송南宋의 송백인이 1238년에 上·下권으로 제작하여 처음 인쇄하였고, 1261년에 복각되었다. 이 책은 매화의 생장과정에 따라 여러 가지 다른 모습을 사생한 100장의 그림과 각각의 그림에 어울리는 오언절구로 구성되었다. 상권에는 처음 꽃망울을 맺는 것 4장, 작은 꽃술 16장, 큰 꽃술 8장, 막 피려 하는 것 8장, 활짝 핀 것 14장으로 분류되어 50 작품이 있고, 하권에는 흐드러지게 핀 것 28장, 꽃이 지려하는 것 16장, 열매를 맺으려 하는 것 6장으로 분류되어 50 작품이 수록되어 있다. 그는 서문을 통해 직접 동산을 개척하여 정자를 세우고 매화를 감상하며 매화의 여러 형체를 그렸으니 200여 작품이었는데 시간이 흐르면서 미약한 것은 삭제하여 100종만 남겼음을 밝히고, 각기 구성한 그림에 옛 시를 화제로 넣어 매화보라 칭했으며 매화를 좋아하는 사람들과 공유하고픈 의도로 제작함을 기록하였다. 이 책은 매화 그리는 법을 다루며 제목 및 그림에 시가 있는 최초의 완벽한 화보로 매화에 대한 풍부한 내용을 전달하고 있어서 매화의 사의寫意적인 표현에 크게 도움을 주었다. 🀫

『매화희신보』를 시작하며

몇 해 전 북경도서관출판사가 2008년에 완벽한 구성으로 출판한 송백인의 『매화희신보』를 접하며 매화보를 새롭게 그리고 싶었다. 목판본의 딱딱함을 벗어나 자연스럽고 생동감 있게, 그러나 사실적으로 치우치지 않게 회화성을 담고 싶었다. 전통의 맥과 격조를 놓치지 않으면서도 개성 있고 이 시대의 풍취를 담을 수 있기를 희망했다. 각각 독자적인 그림이 되지만 전체로도 이야기가 되게 하였다. 원문에는 재미있지만 그림으로 그렸을 때 구성에 짜임새가 없다거나 지나치게 설명적이거나 독자적인 그림이 될 수 없겠다고 느낀 구도는 생략하였다. 원문에 표현된 시각은 연구자의 시각으로 그려진 과정으로 의미가 있다고 생각한다.

나의 『매화희신보』는 매화의 생장과정을 총 다섯 기준으로 나누면서 단락의 제목을 순수한 우리말로 구분하여 고전 속에 녹아있는 보석 같은 아름다움을 쉽고 편안하게 전달하려 하였다.

원문의 저자 송백인의 서문 내용처럼 매화가 피기 전, 매화를 사랑하는 이들에게 적막이 깃들 때, 이 책을 통해 한가로이 은은한 매화향을 느낄 수 있기를 희망한다. 🍵

봉긋봉긋 꽃망울이 맺히다

혹한이 지난 겨울의 끝자락,

잔뜩 움츠린 몸과 마음으로 추위가 서둘러 지나가기를 간절히 바랄 즈음,

죽은 듯 마르고 황량한 가지 끝에

새하얀 꽃봉오리 하나 수줍게 앉아 봄이 옴을 속삭인다.

손톱보다도 작은 구슬, 그 영롱한 꽃망울은

빛이 되어 내 마음을 기쁨과 희망으로 물들이며

시련을 이겨낸 숭고함과 희망의 표상으로 다가온다.

매화희신보 수록 작품은 110점 연작으로 구성되었습니다.
17.8 ×11.7cm 한지에 수묵담채 2018 (총 110점)

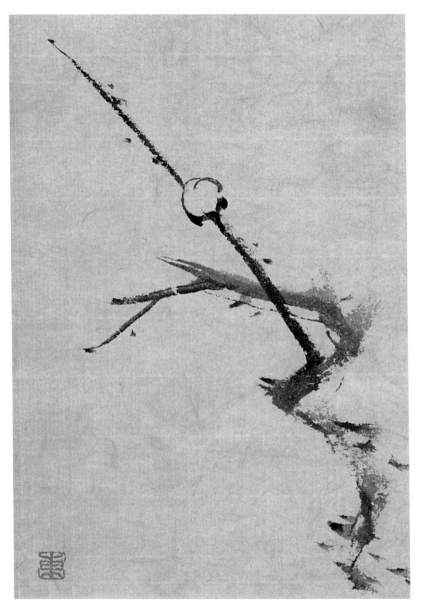

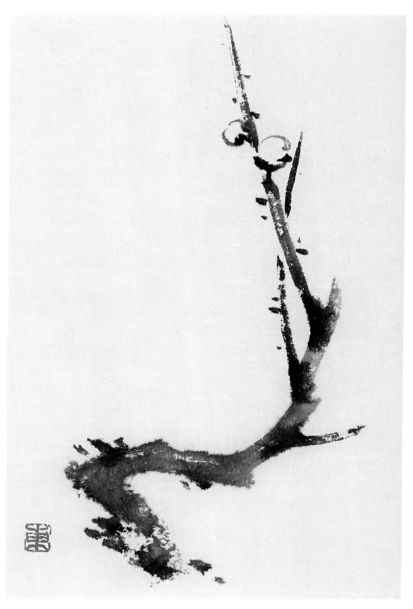

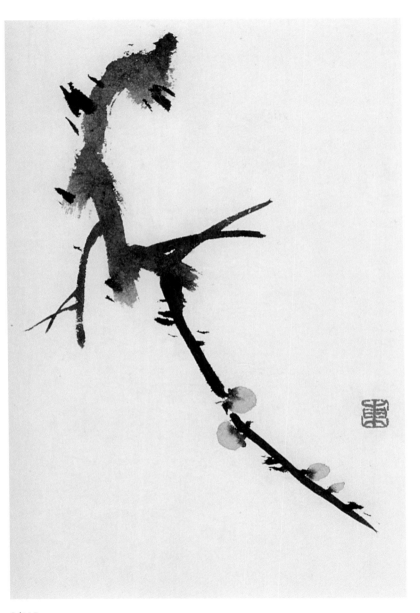

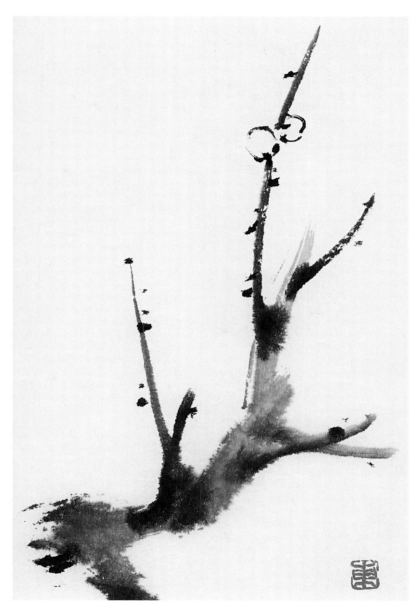

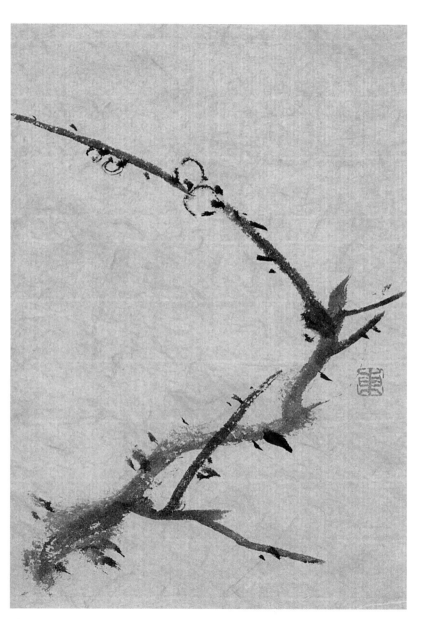

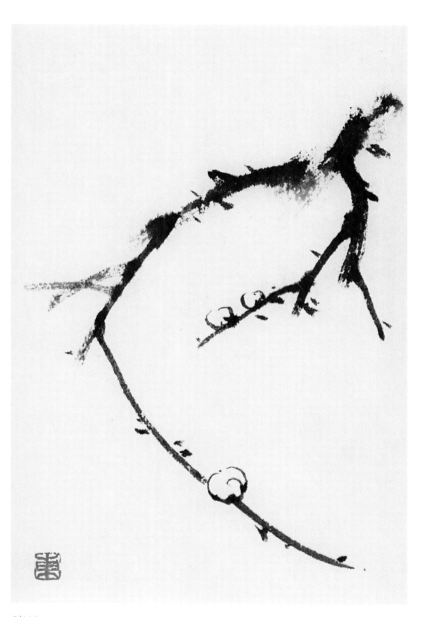

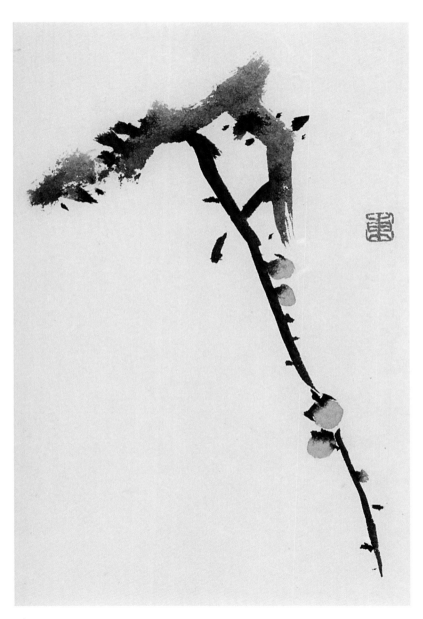

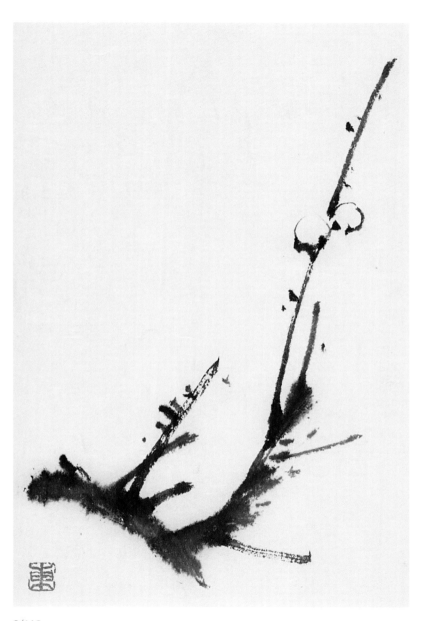

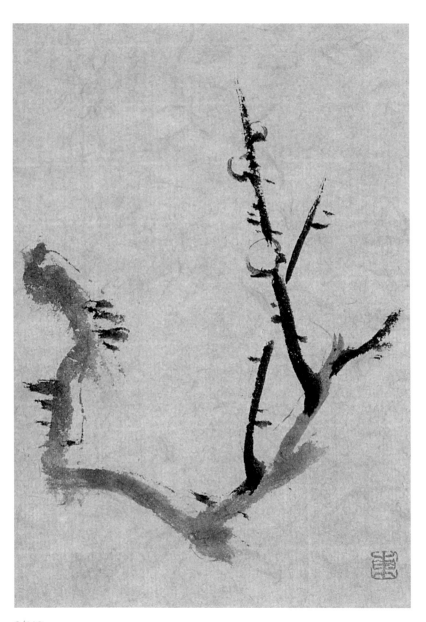

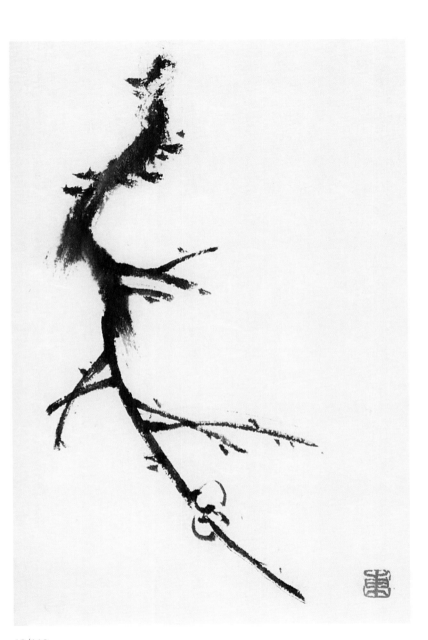

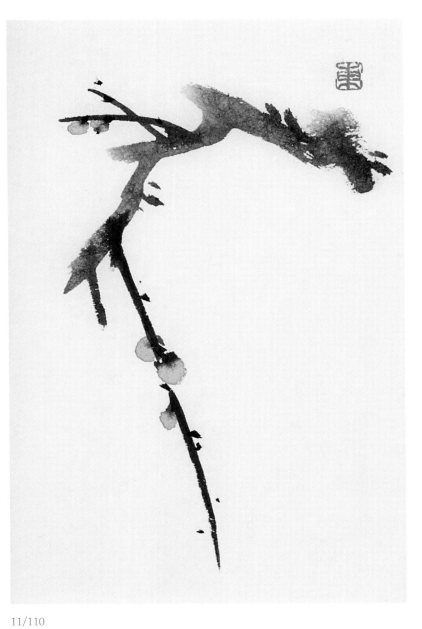

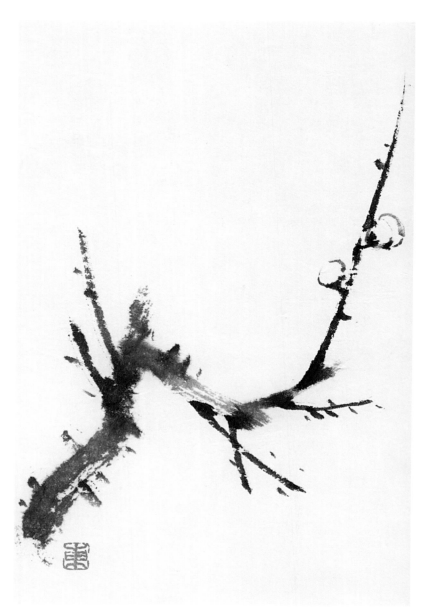

梅花喜神譜_64

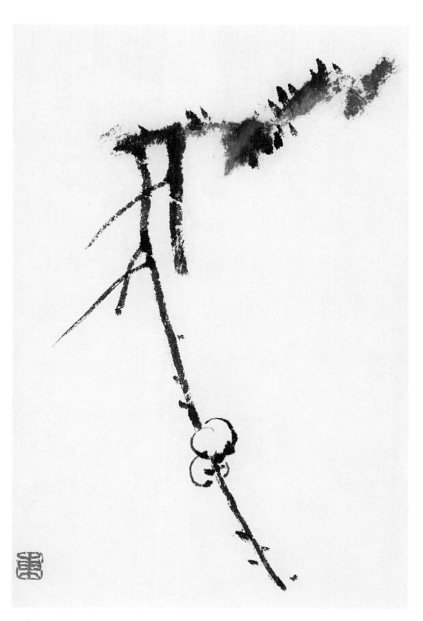

발록발록 꽃망울을 터뜨리다

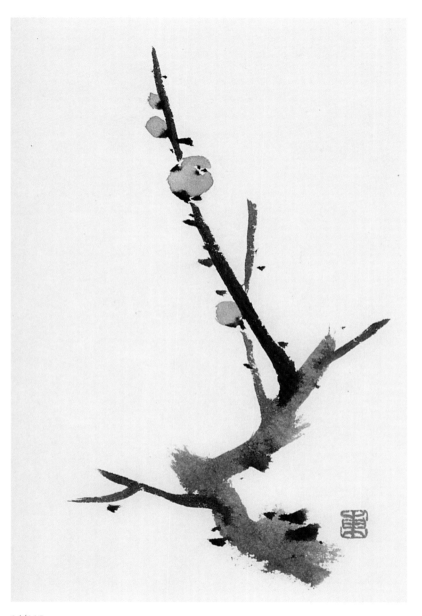

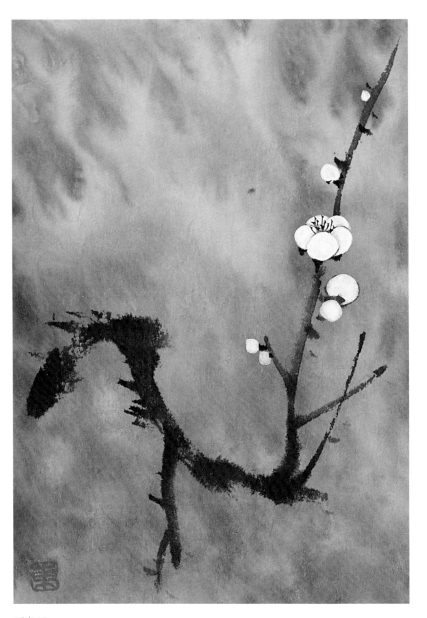

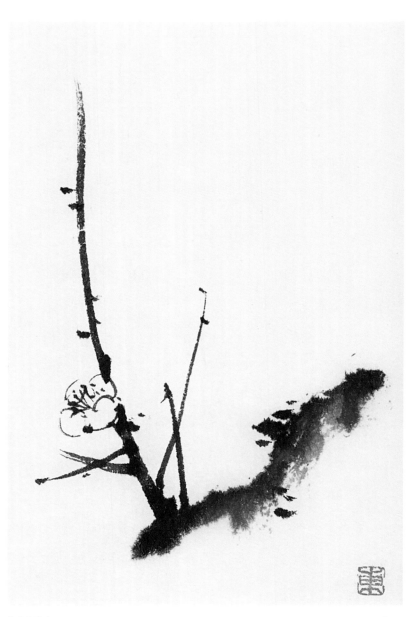

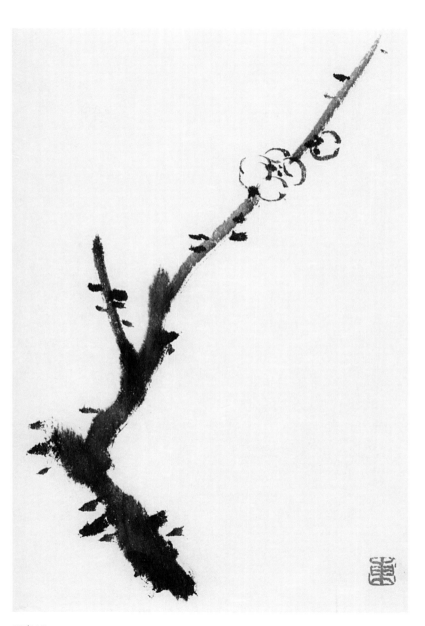

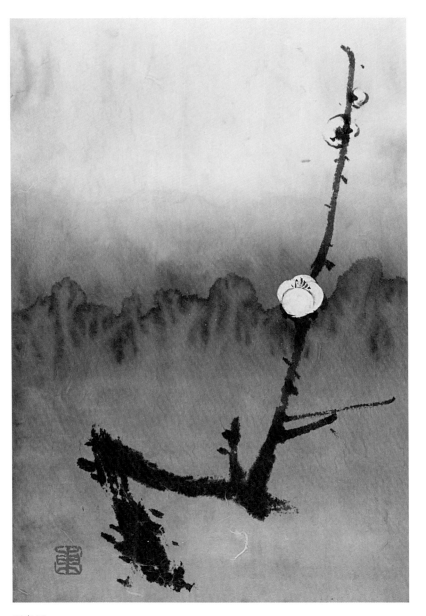

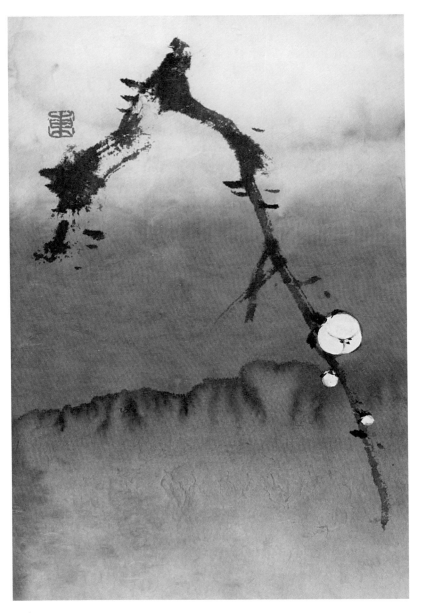

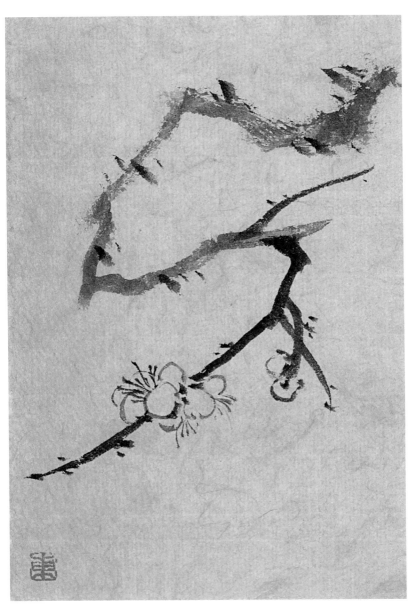

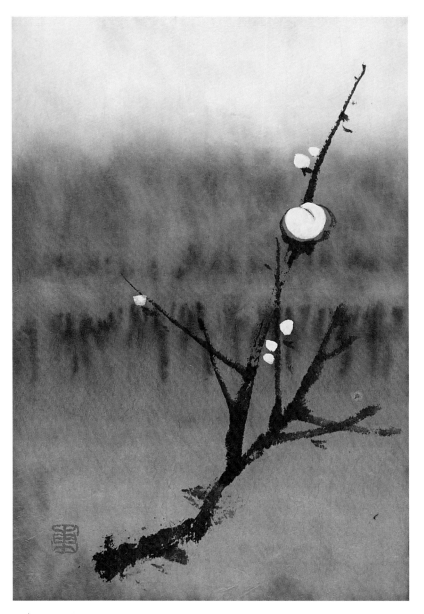

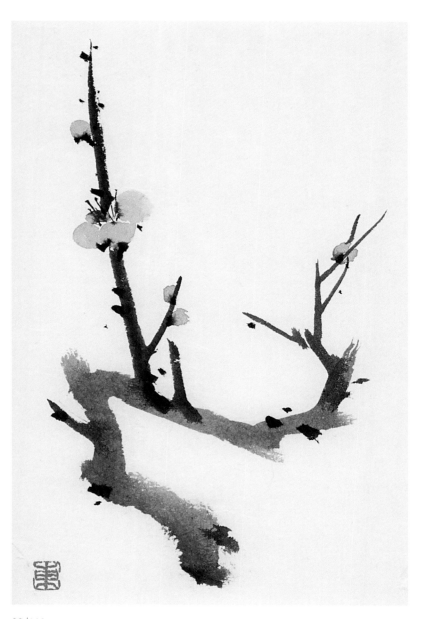

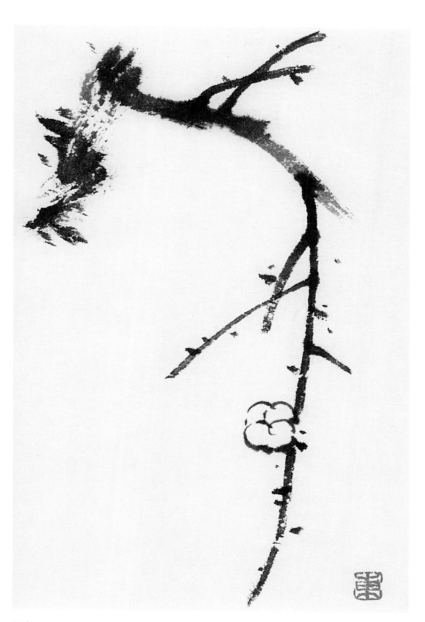

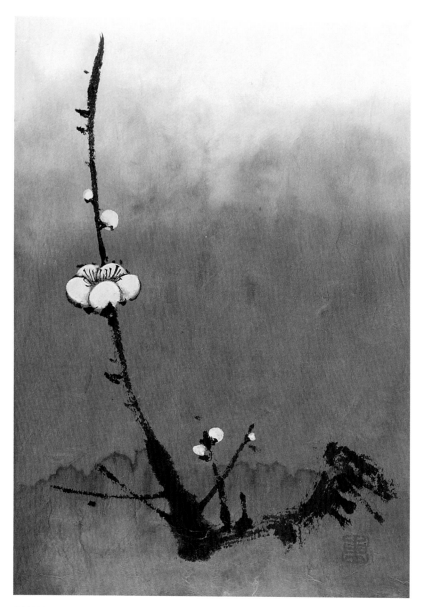

서양에서는 예술가의 작품을 평가할 때 인격이나 도덕을 별개의 문제로 보았지만, 동양에서는 이를 작품과 별개로 보지 않는 경향이 있다. 서양미학에서 말하는 'beauty'와 비슷한 개념을 동양미학에서 찾는다면 '도道'라는 말이 적합한데, 이를 유가미학儒家美學에서는 예술 표현 이전에 정신적 순수성, 도덕성, 성실성이 바탕을 이루어야 한다고 하였다. 또한 기예보다는 도덕성과 인격을 우선으로 꼽았다. 즉, 예술적 표현이나 완성은 덕행에 비해 부차적인 것에 속한다는 것이다. 나는 공자의 '회사후소繪事後素'나 맹자의 '생득적 성선生得的 性善'을 충실히 하는 것이 '미美'에 가깝다는 말을 마음의 중심에 두고 있다. 이는 근원 김용준近園 金瑢俊(1904-1967)이 예술에서 지식과 경력보다 품성 즉, 인격을 강조한 것과 그 맥락을 같이 한다.

"흉중胸中에 문자文字의 향香과 서권書卷의 기氣가 가득 차고서야 그림이 나온다. 문자향, 서권기라는 것은 반드시 글을 많이 읽으란 것만은 아니리라. 동기창이 독만권서讀萬卷書(만권의 책을 읽고)하고 행만리로行萬理路(만리의 길을 가서)해서 흉중의 진탁塵濁(티끌과 더러움)을 씻어 버리면야 물론 좋다. 그러나 일자불식이면서라도 먼저 흉중의 고고특절高高特絶(고상하고 예스럽고 뛰어난)한 품성品性이 필요하니, 이 품성이 곧 문자향이요 서권기일 것이다. [중략] 어느 한 모퉁이 빈 구석이 없이는 시나 그림이 나올 수 없다."

- 김용준의 『근원수필』에서

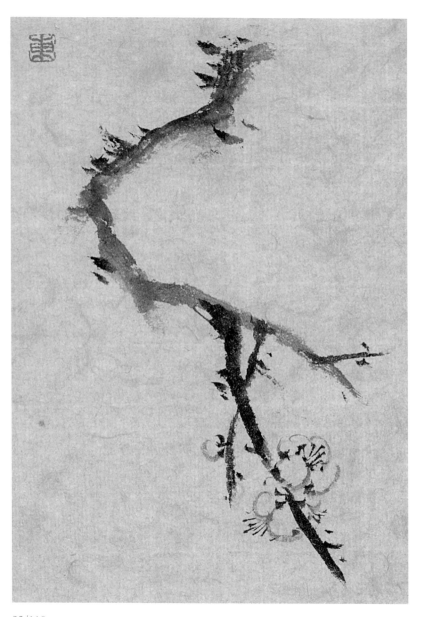

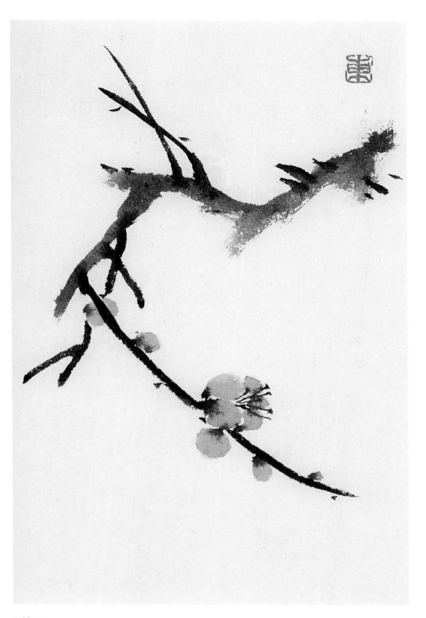

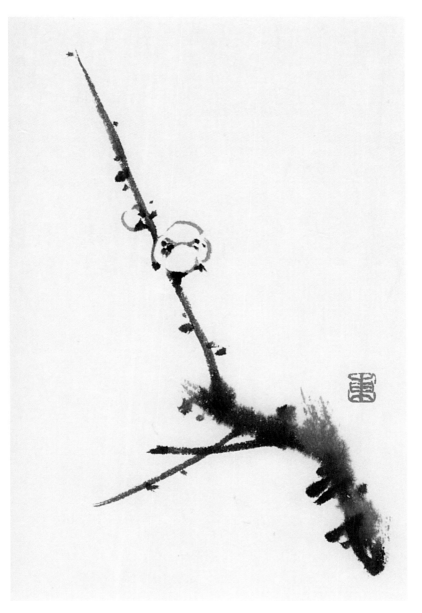

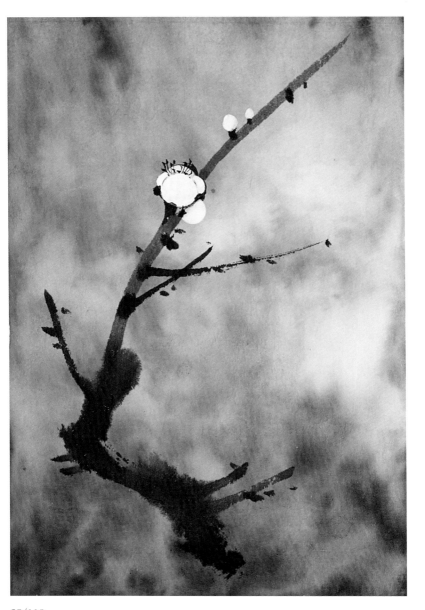

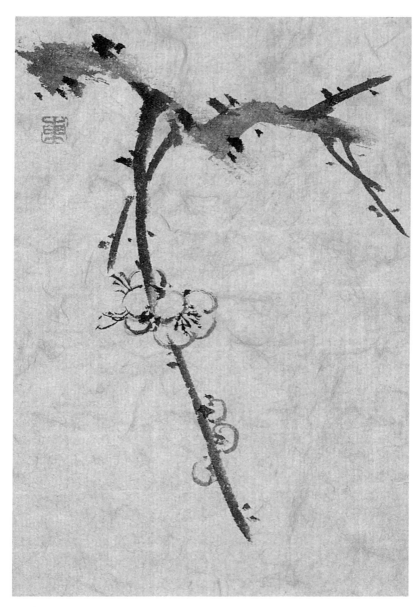

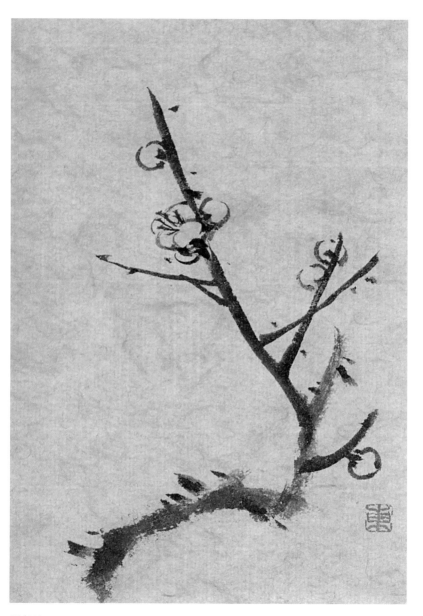

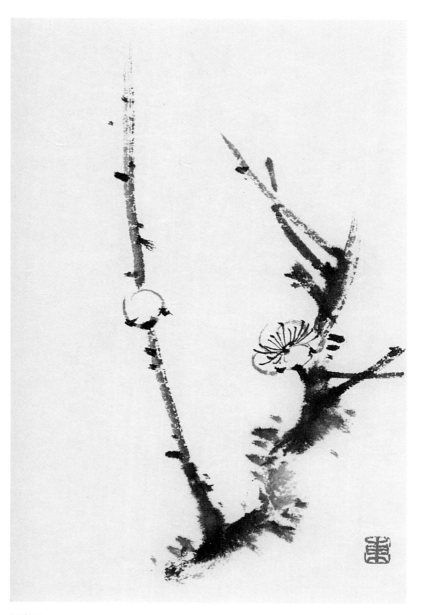

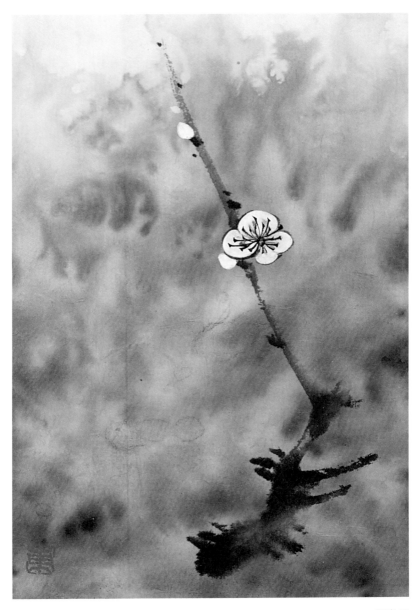

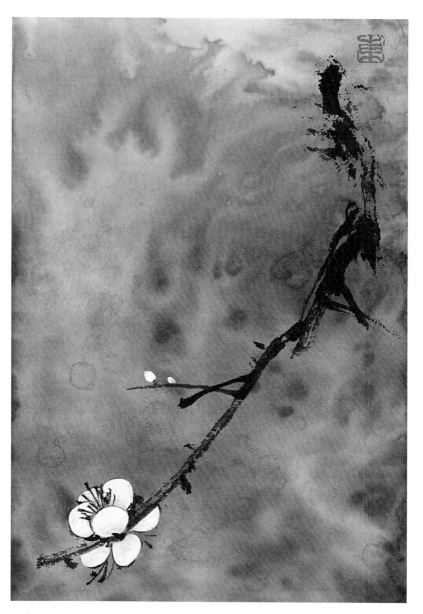

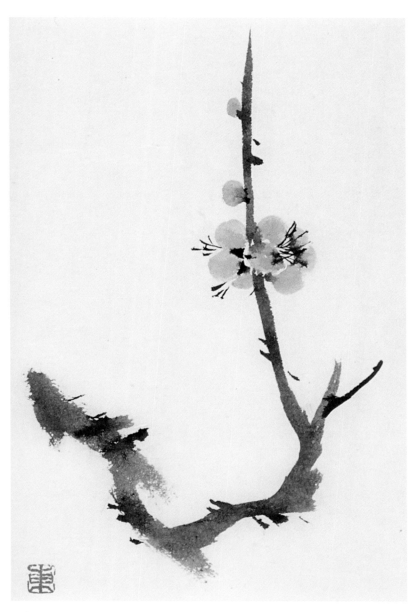

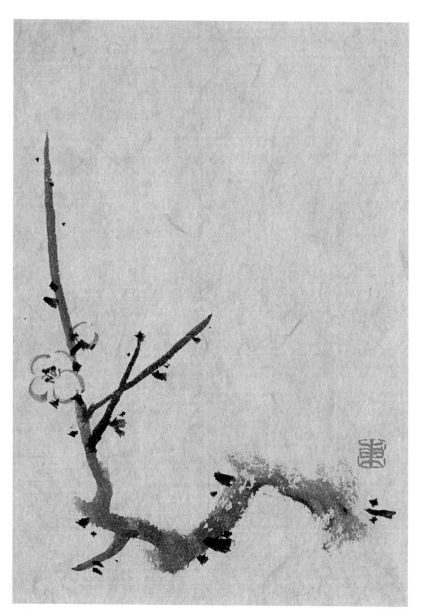

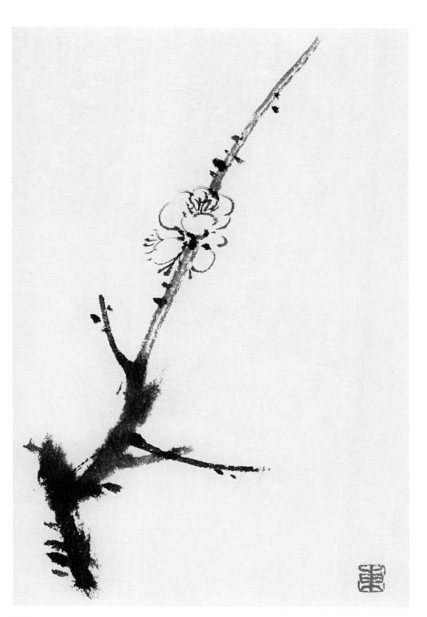

너붓너붓 꽃잎을 활짝 펴다

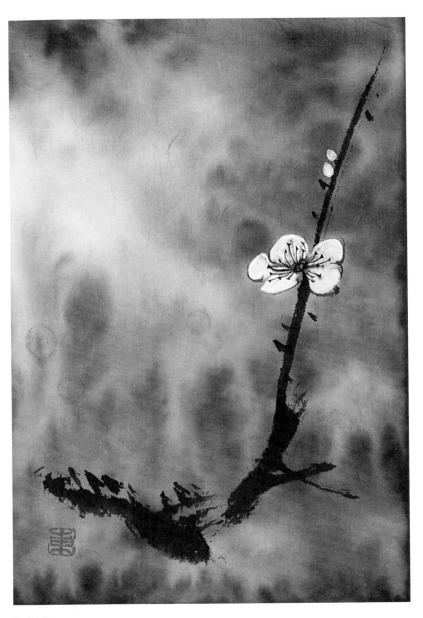

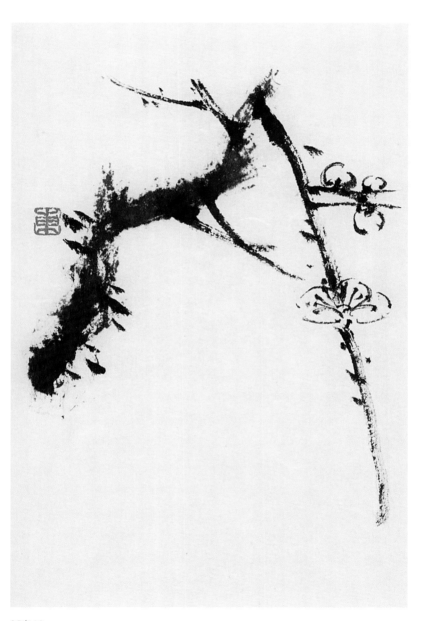

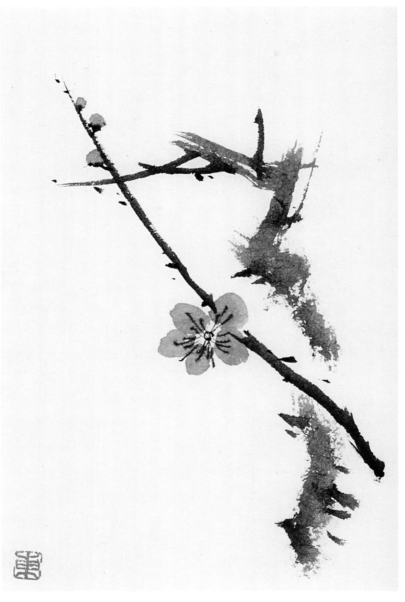

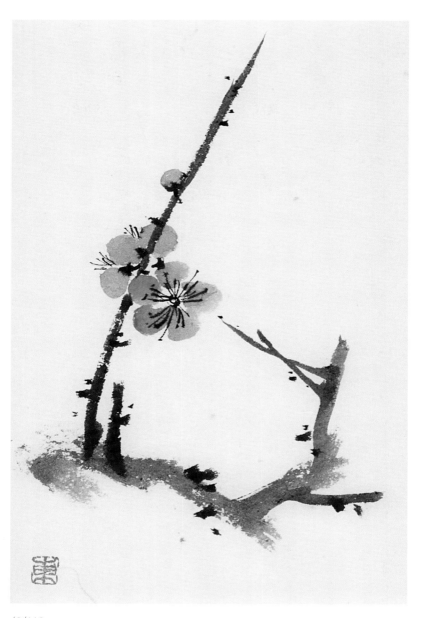

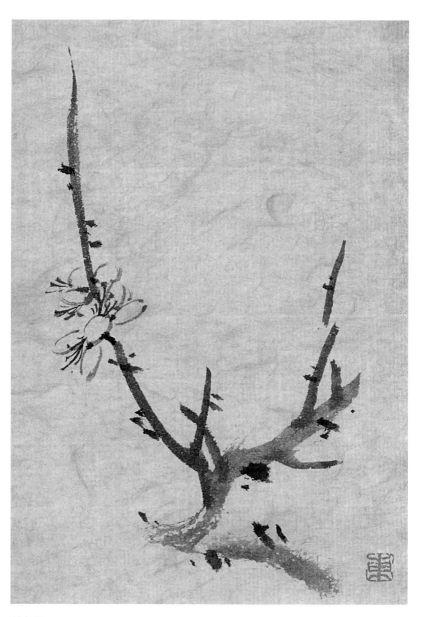

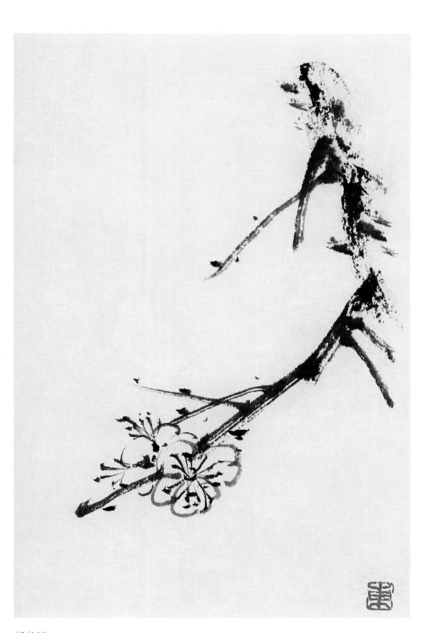

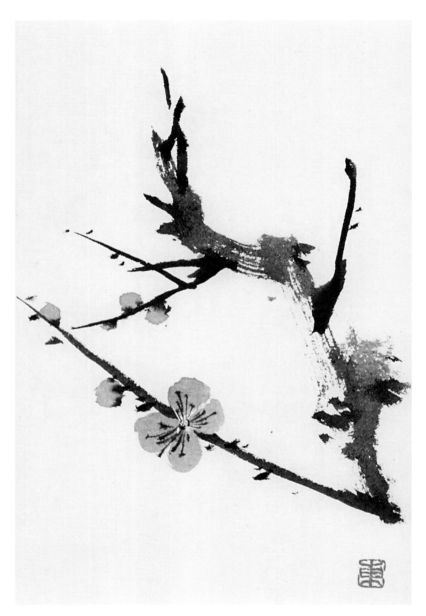

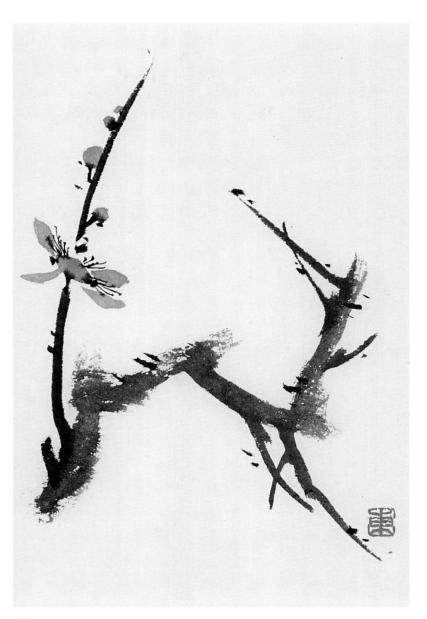

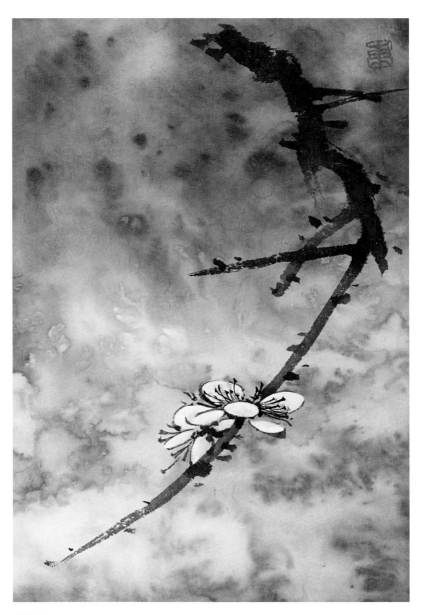

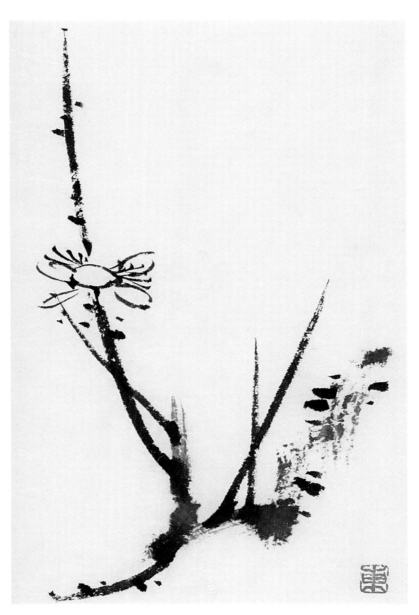

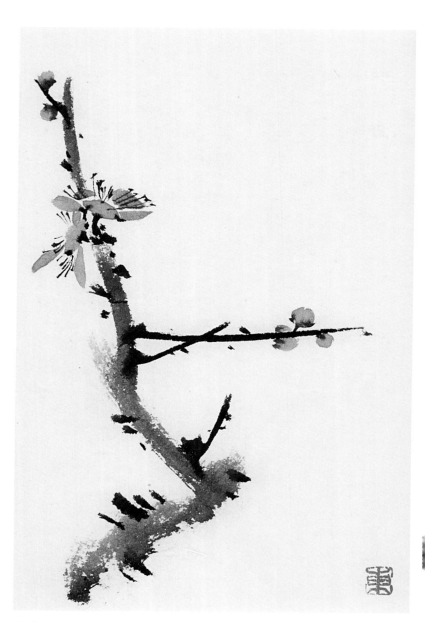

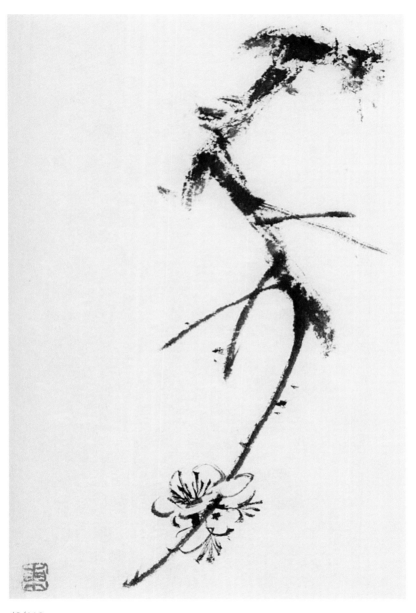

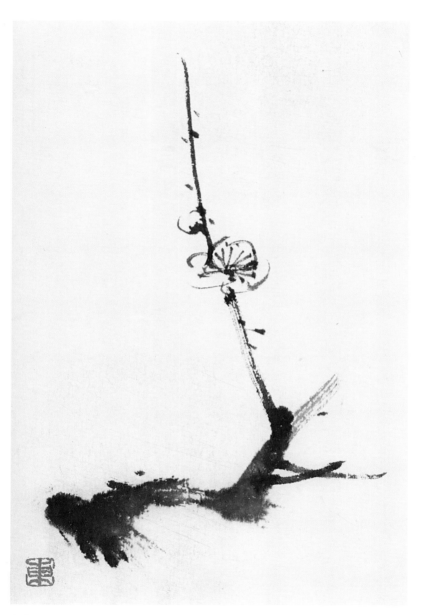

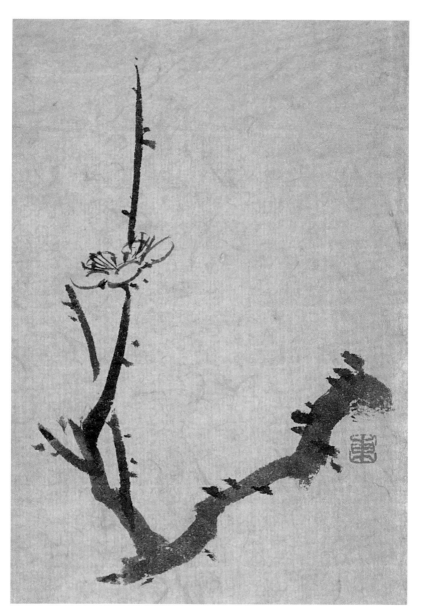

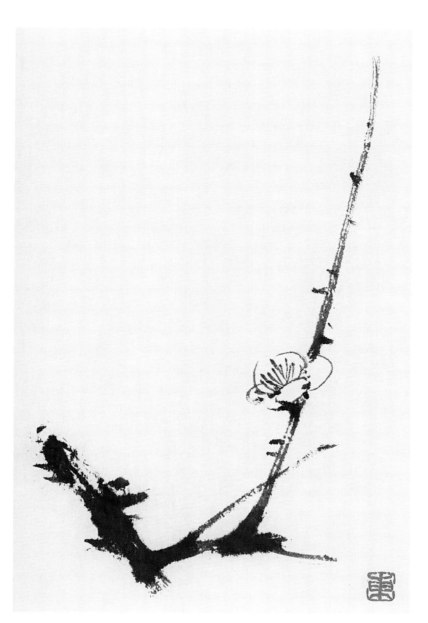

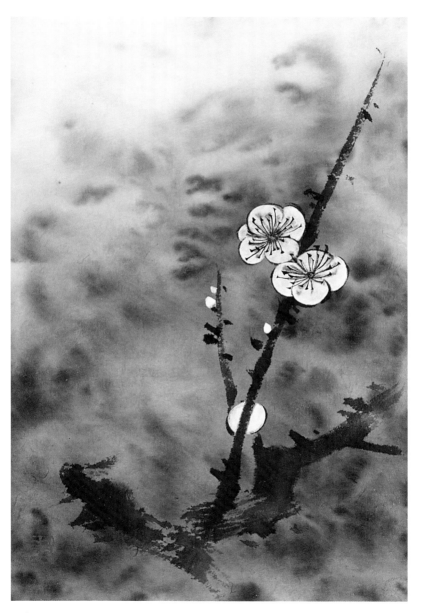

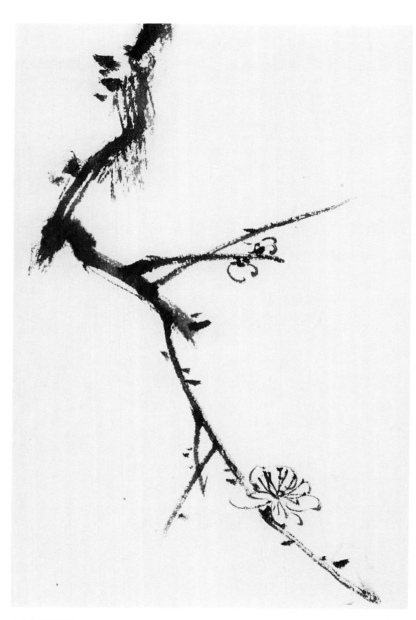

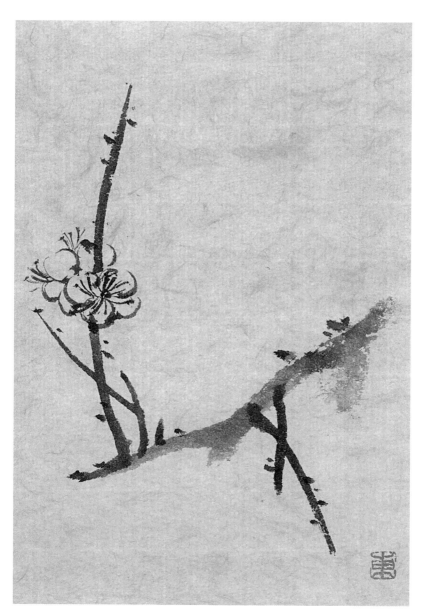

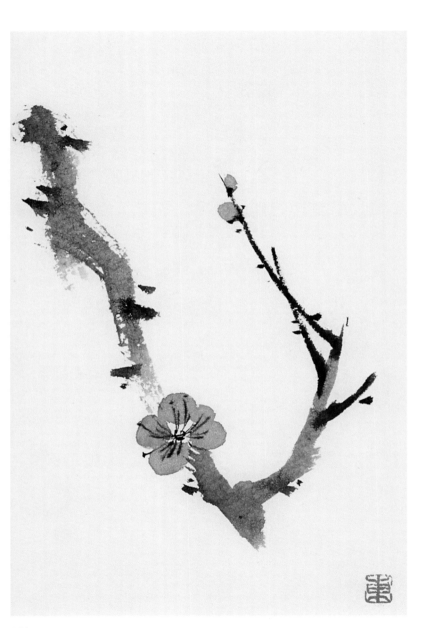

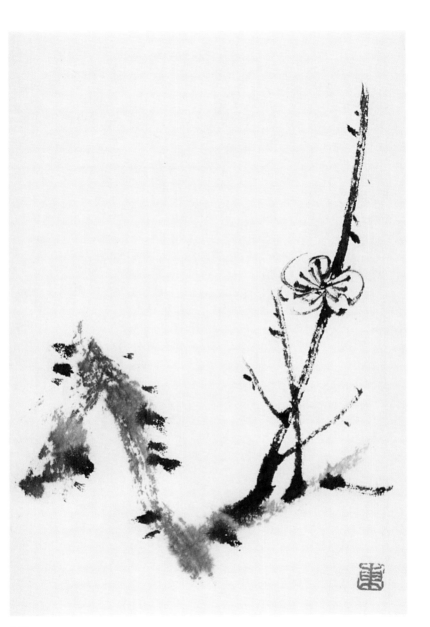

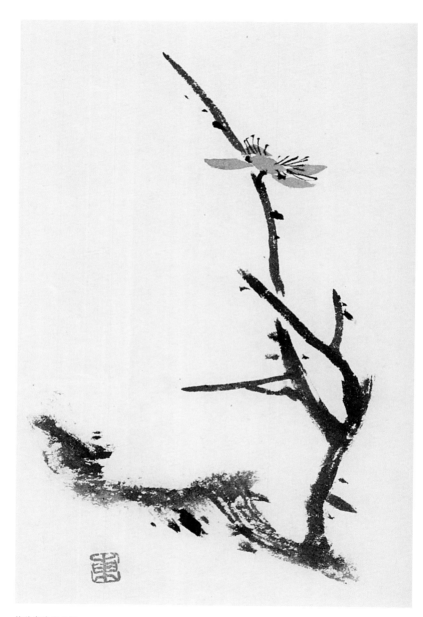

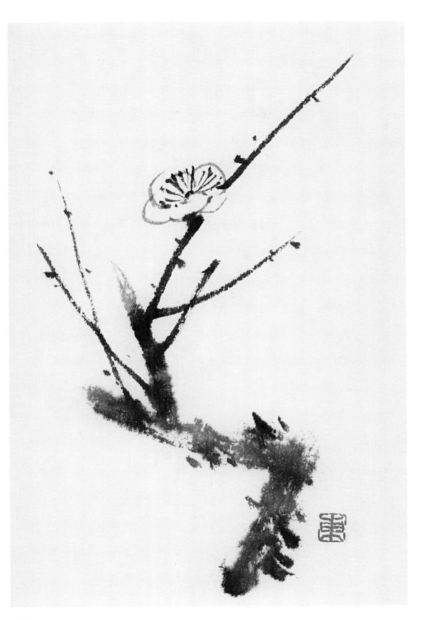

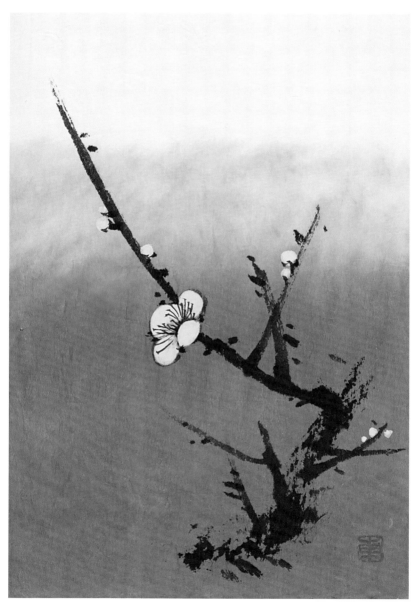

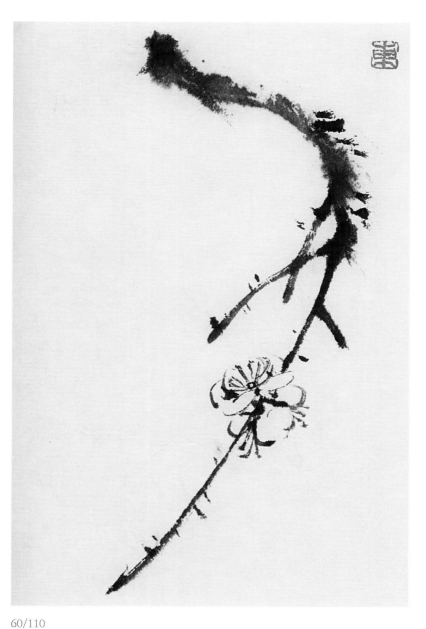

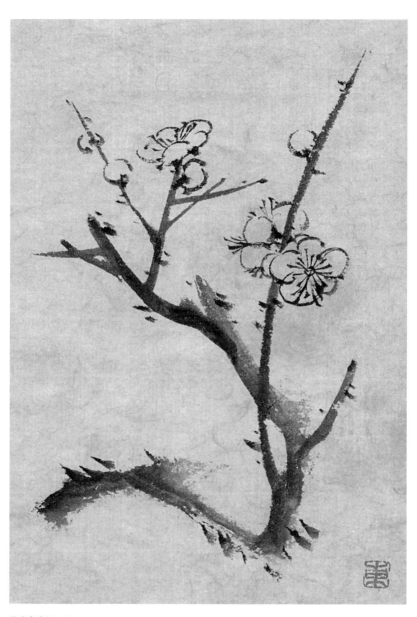

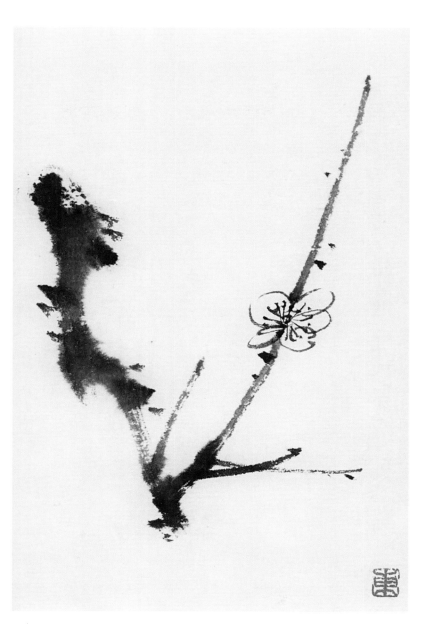

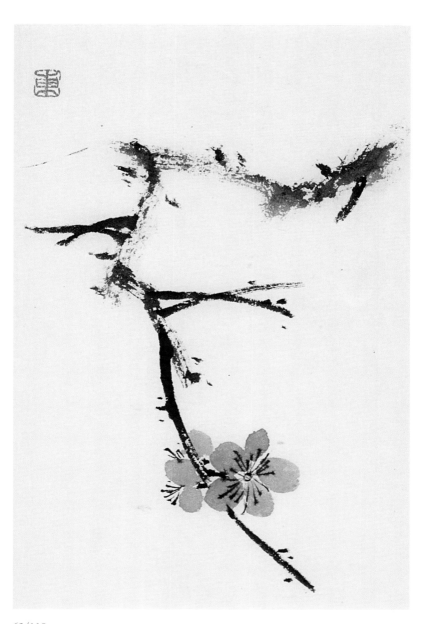

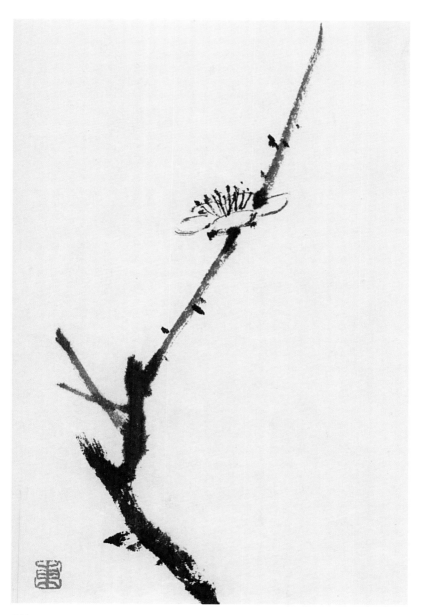

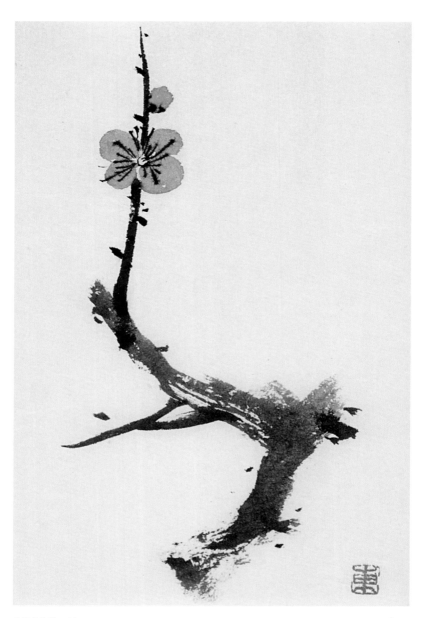

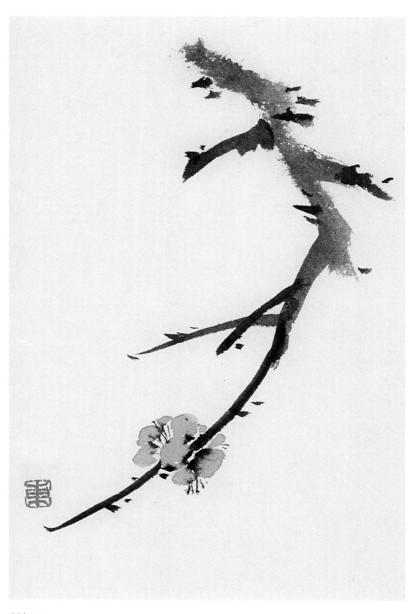

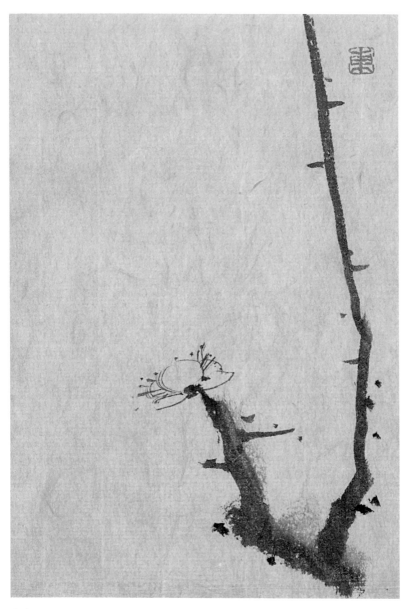

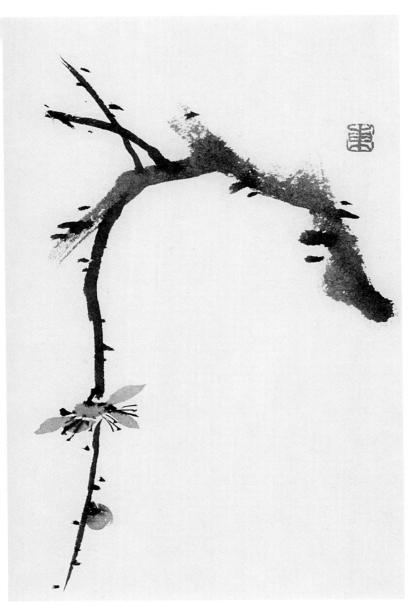

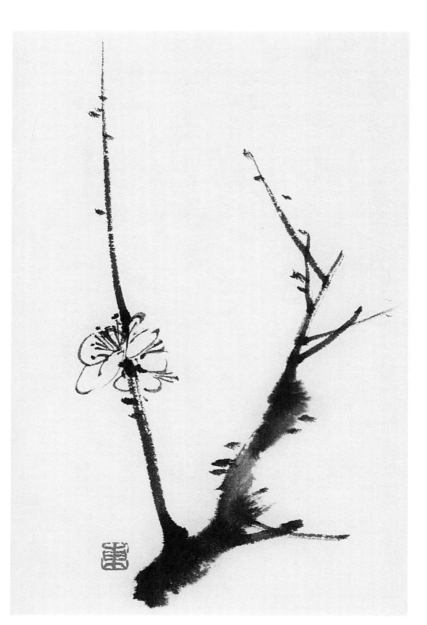

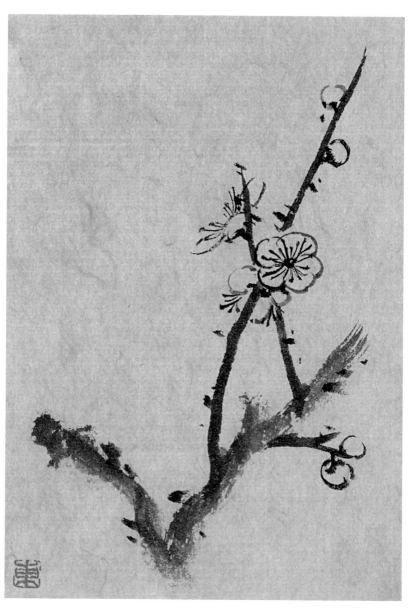

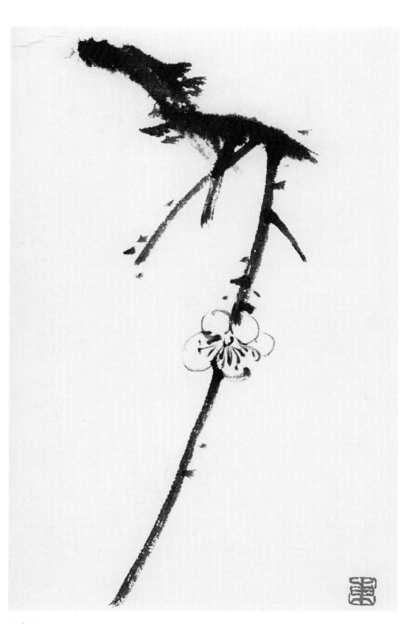

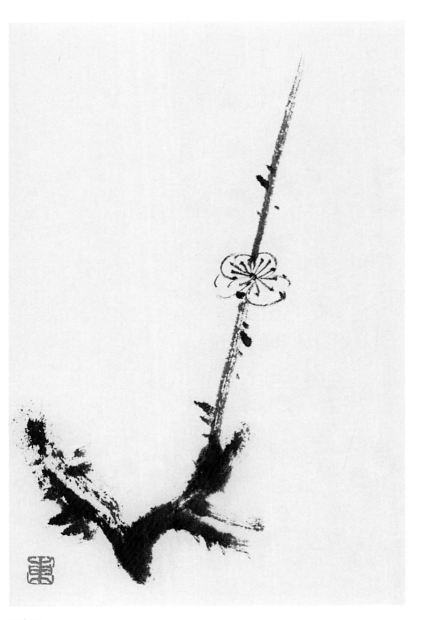

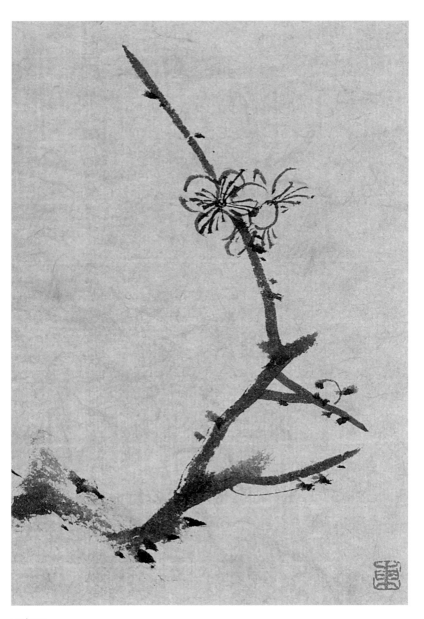

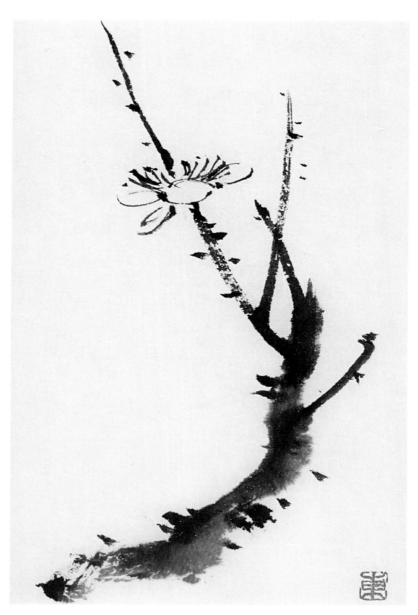

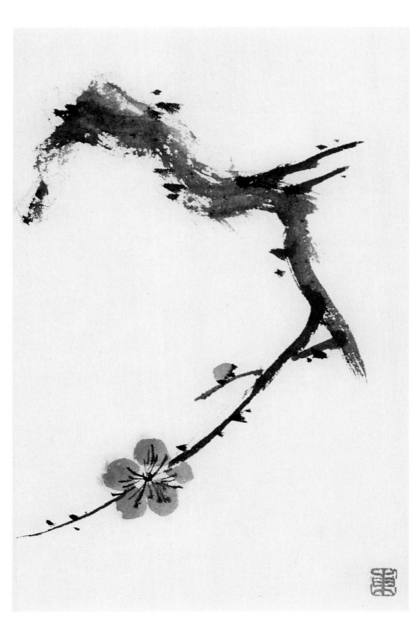

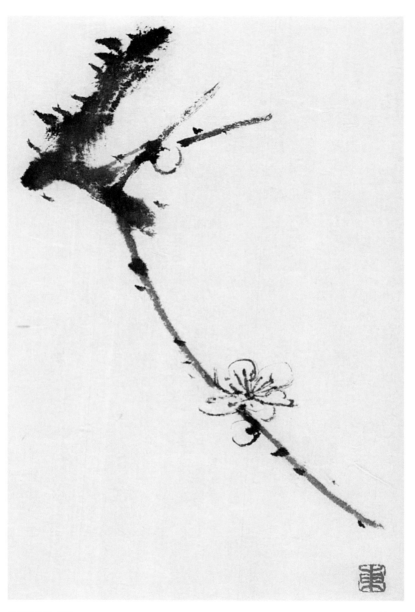

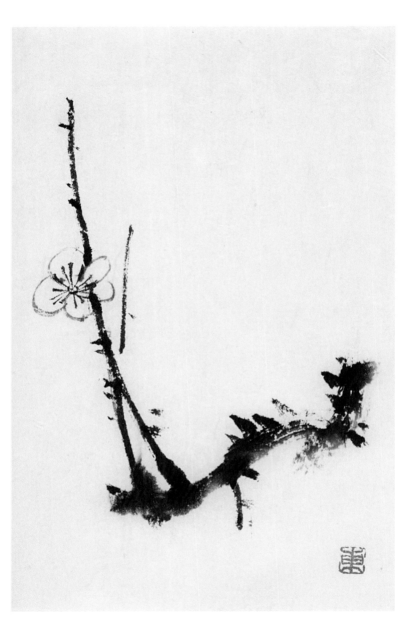

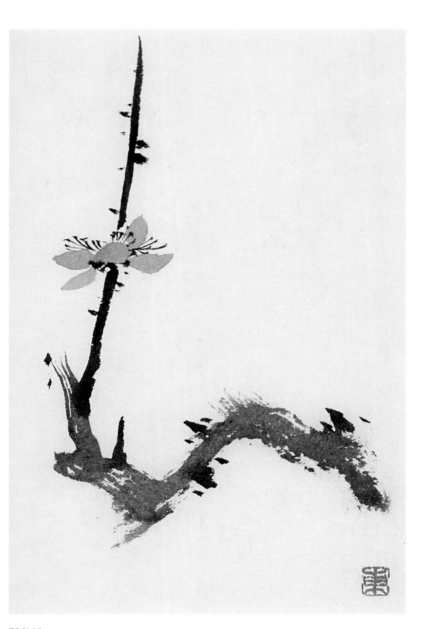

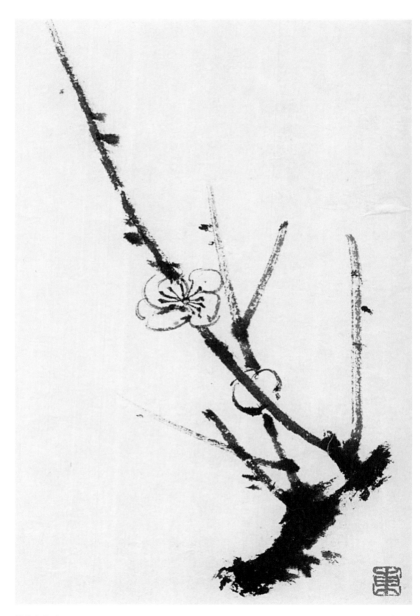

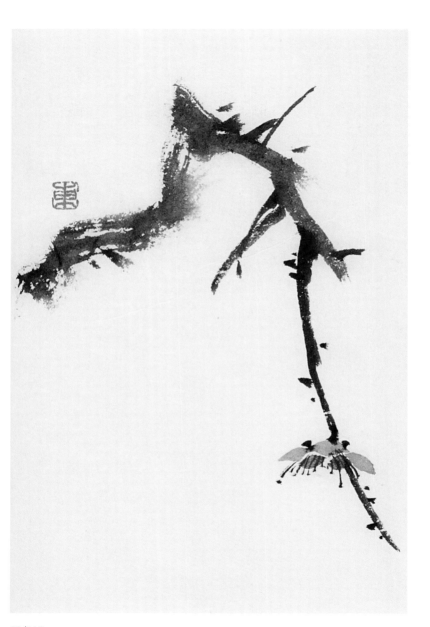

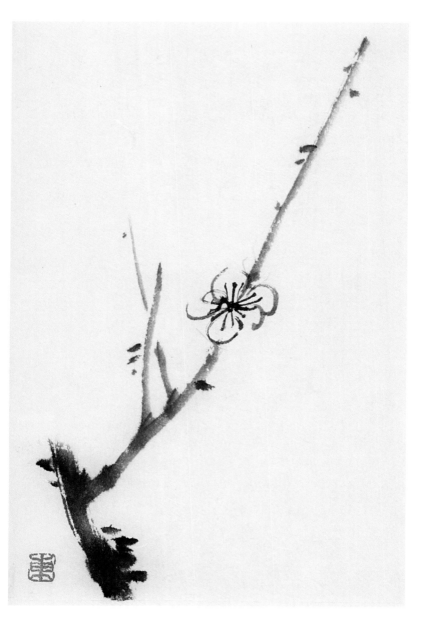

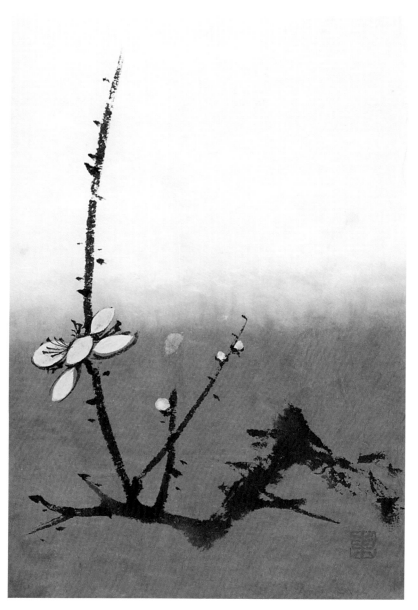

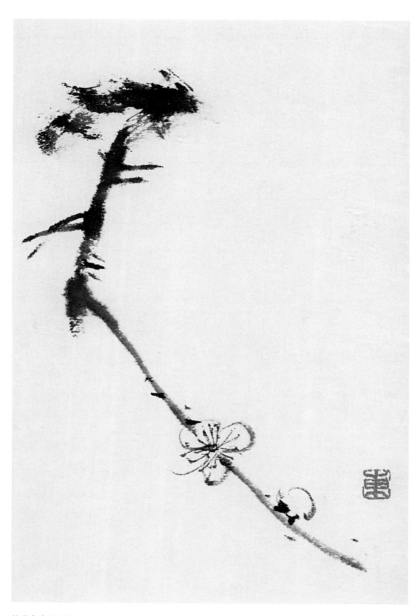

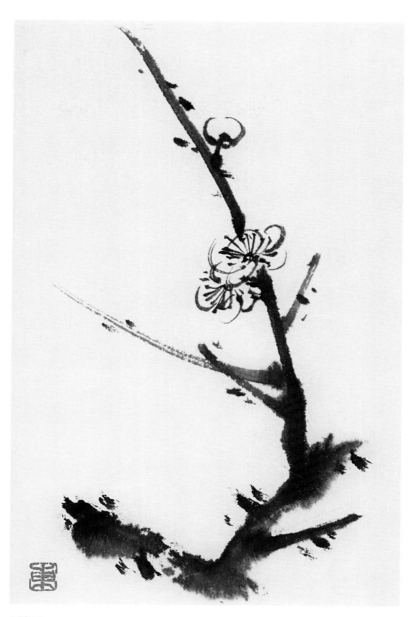

하롱하롱 꽃잎이 흩날리다

'매화는 평생 향기를 팔지 않는다(梅一生寒不賣香^{매일생한불매향})'는 말이 온종일 생각의 꼬리를 문다. 어찌 보면 하나의 식물일 뿐인데, 자신을 매화와 동일시한 옛 분들의 높은 뜻이 가슴에 사무친다. 고난이 닥쳐와도 죽음을 무릅쓰고 자신의 의지를 지킨다는 이 말은 매화의 겉모습만 그려내는 나에게 서릿발 같은 경계로 다가선다.

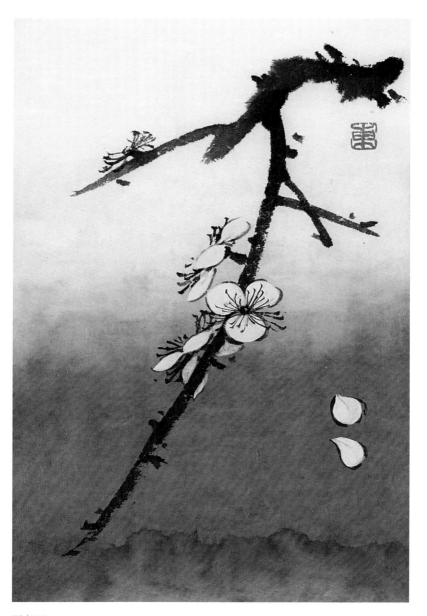

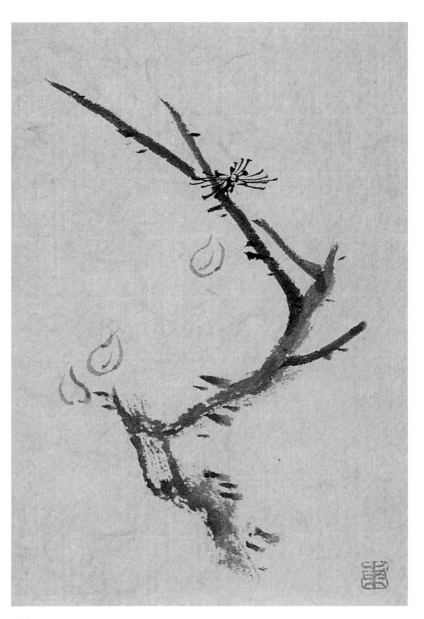

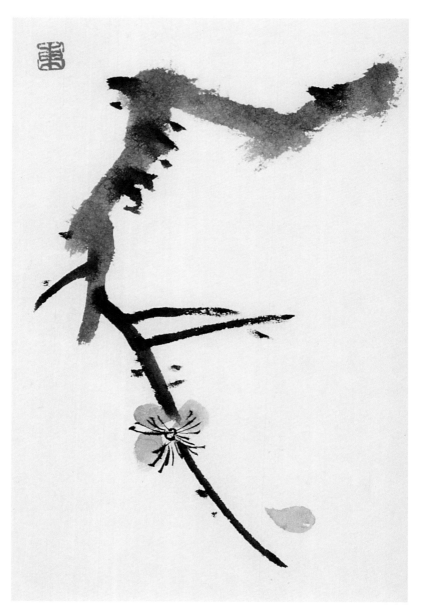

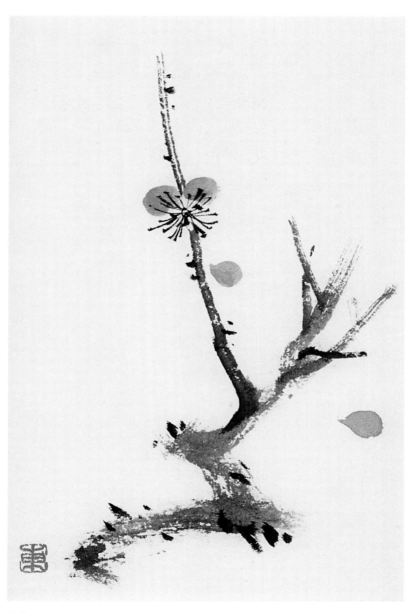

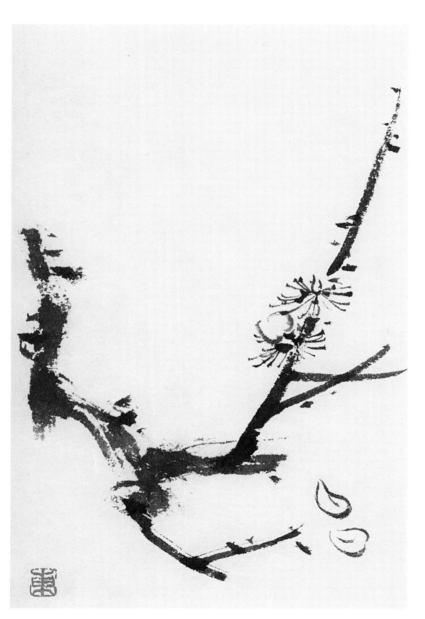

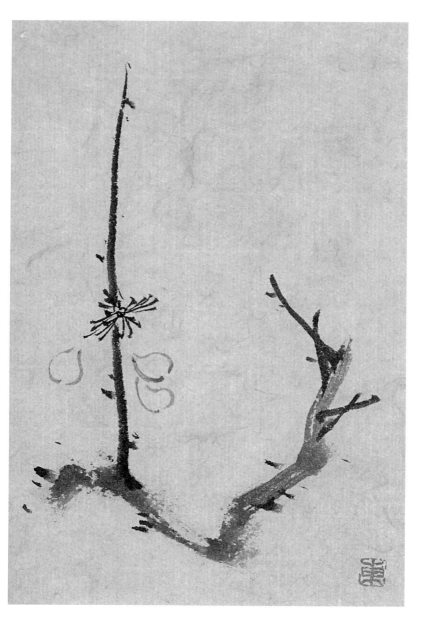

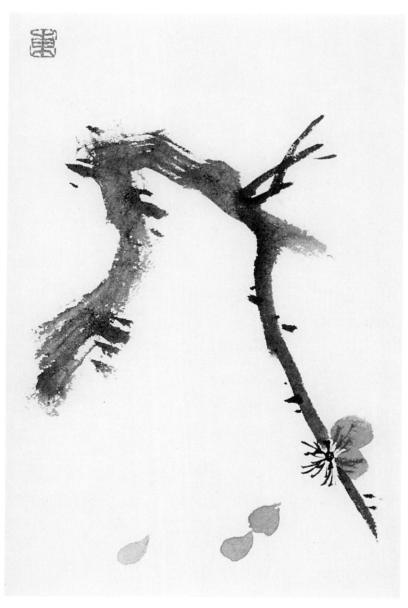

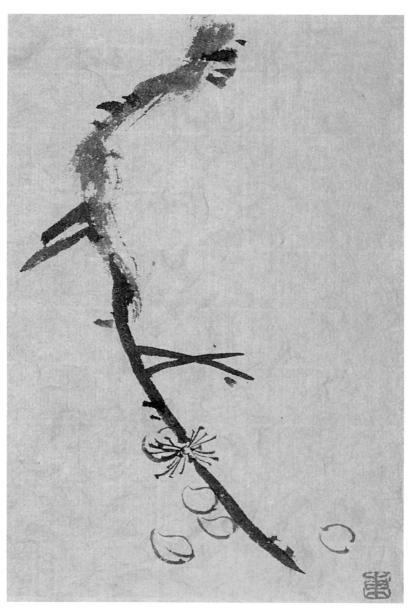

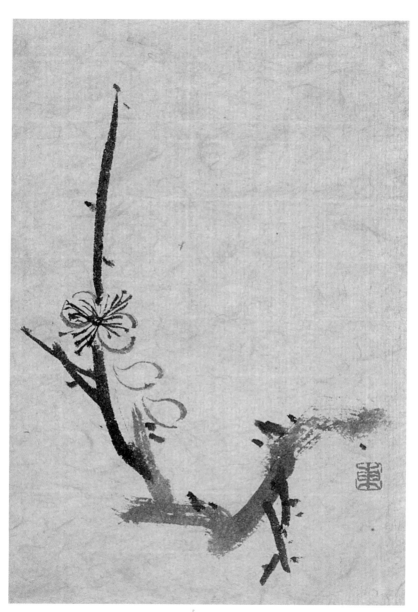

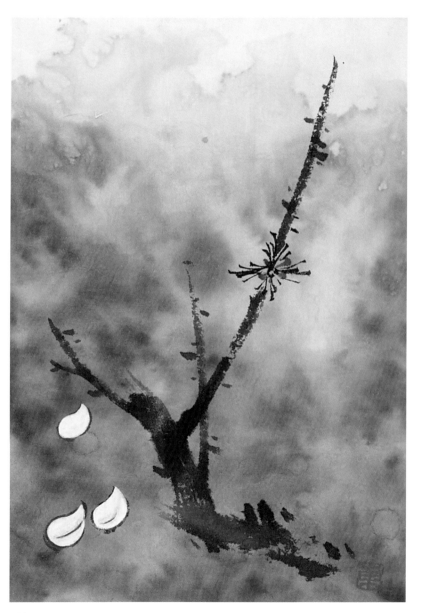

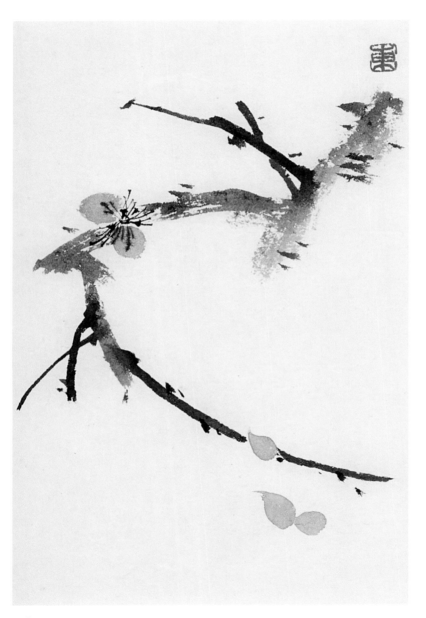

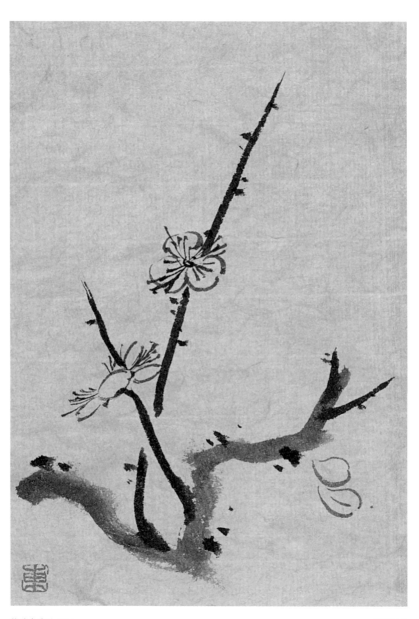

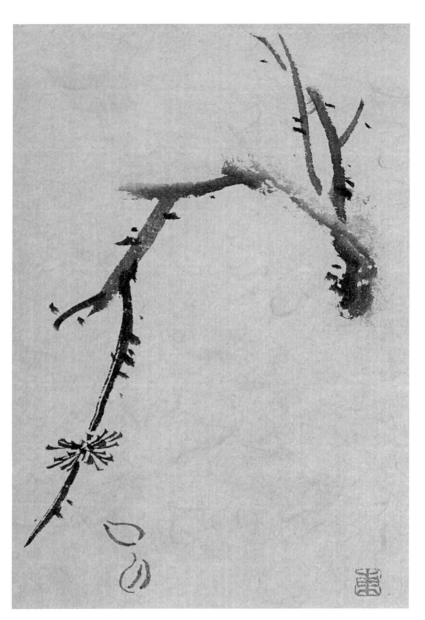

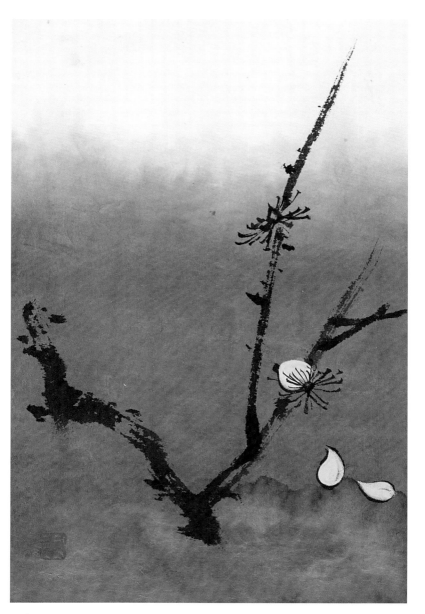

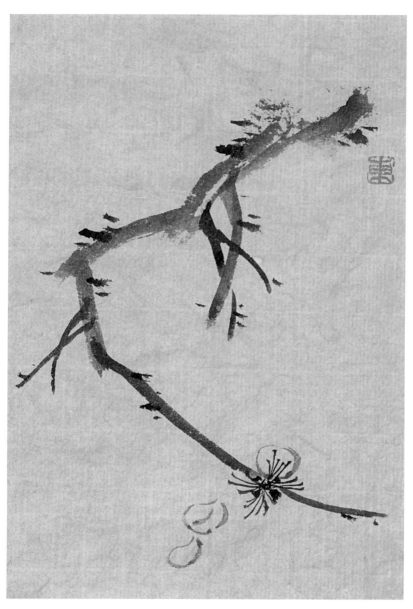

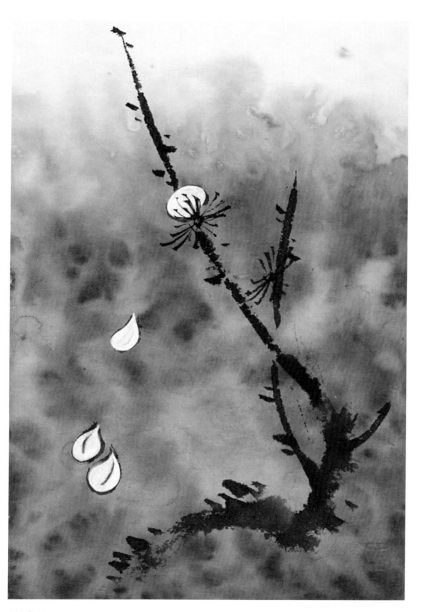

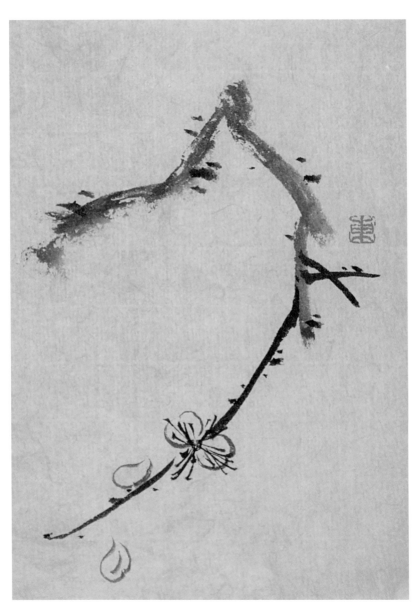

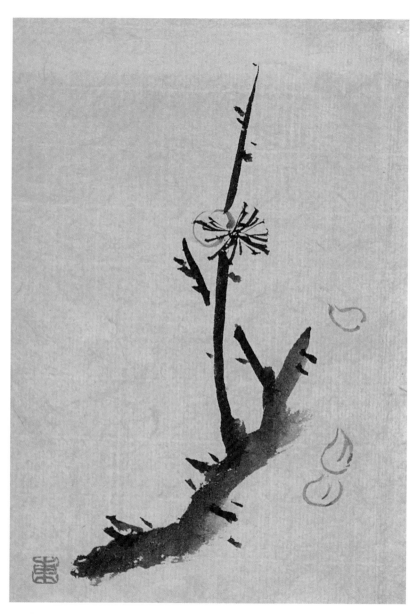

또글또글 열매의 시작

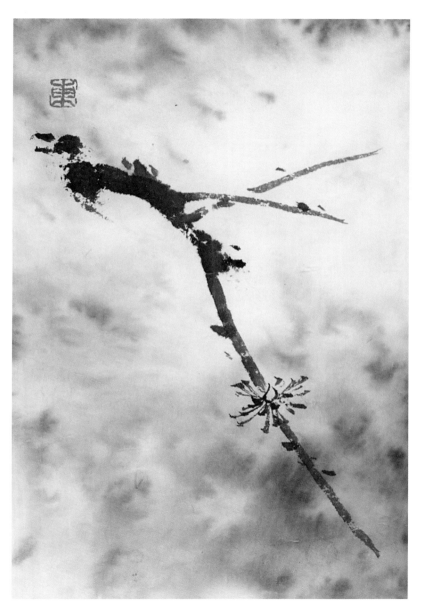

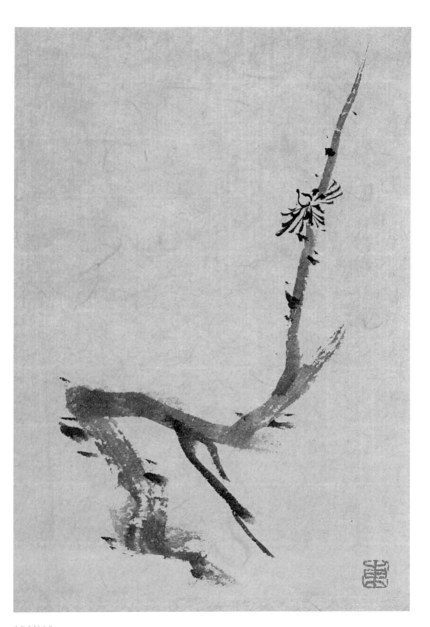

여러 해 섬진강 언저리를 맴돌며 매화를 그렸지만, 옛 분들이 말씀하신 기품 있는 매화를 만나는 것은 쉽지 않았다. 산을 오르내리며 구석구석을 뒤지다가 문득 매화가 사람과 같다는 생각을 하였다. 이제서야 매화뿐만 아니라 덕을 지닌 아름다운 사람을 만나는 것도, 이처럼 어렵고 귀한 일이라는 생각을 하게 된다.

　　매화 길 들어서니 매화는 간 곳 없고
　　옷섶에 가슴속에 향기로만 남아 있네.

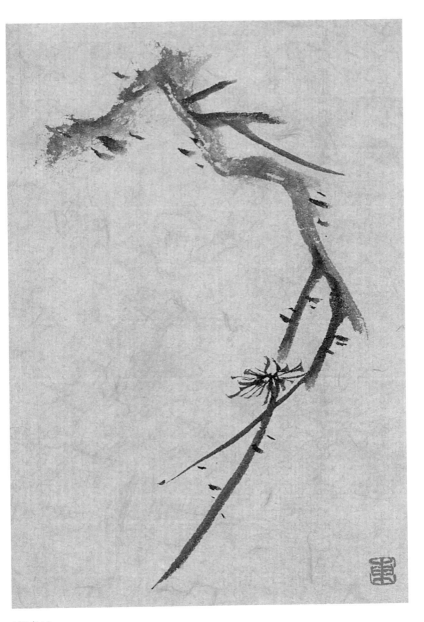

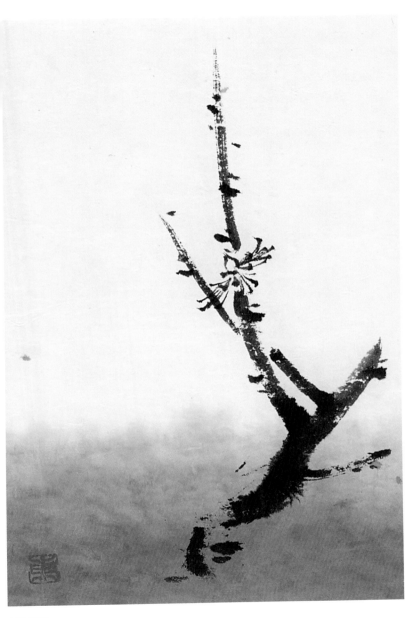

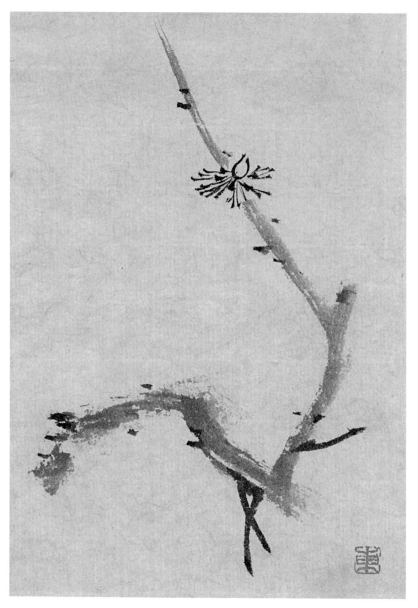

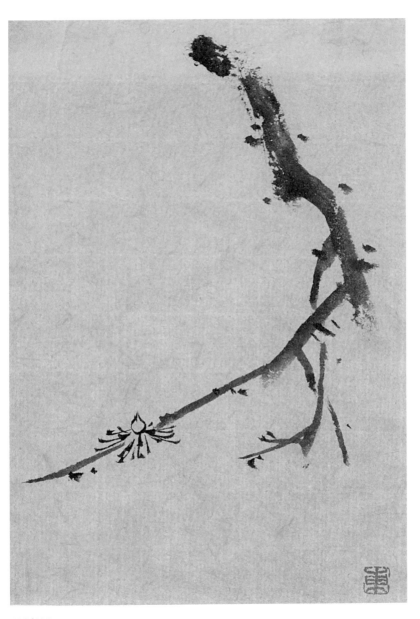

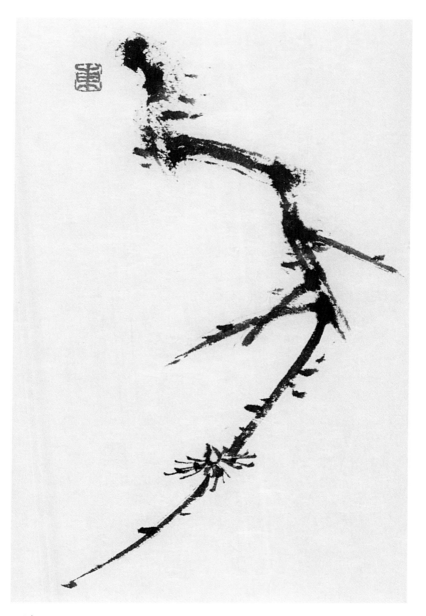

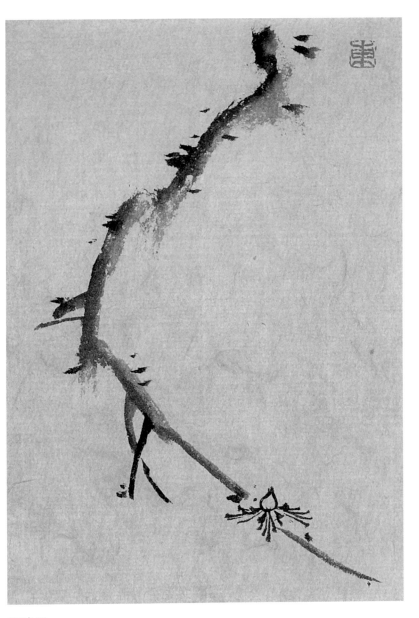

『매화희신보』를 마치며

 송백인의 『매화희신보』 요약본을 2002년에 처음 접했을 때, 내용이 많이 축소된 상태여서 많은 정보를 알 수 없었지만, 저자가 매화를 깊이 사랑하여 생장하는 모습을 자세히 관찰하고 판각으로 새긴 점이 놀라웠고 그러한 관찰 자세를 본받고자 하였다.

 이것이 그림으로 변모하기 위해서는 필획에 기운과 호흡을 담아내는 것, 꽃의 생동감을 부여하는 것, 전통을 소화하여 개성 있게 이 시대와 소통할 연결 고리를 찾아야 할 과제가 남아 있었는데 앞으로 오랜 시간에 걸쳐 해결할 부분이었다.

 15년이 지난 지금, 이제 겨우 숨결을 불어넣을 수 있는 지경이 되었다.

600여 장을 그려 110장을 엄선했음에도 아직 부족한 부분만 눈에 보이는 것은 승화시킬 숙제가 남아 있기 때문이라고 생각한다. 더 생략되고 응집된 에너지를 담아 자유로운 발상을 제안하는 일이 다음 단계가 될 것이다.

 전통을 알아가는 것은 때때로 올라갈 엄두가 나지 않는 거대한 산 앞에 서있는 막막하고 두려운 기분이다. 너무나 방대하여 길을 잃기 십상이지만 먼저 간 사람이 만들어 놓은 오솔길을 따라 한 걸음씩 발을 옮기다 보면 산의 아름다움을 느낄 수 있게 되듯, 옛 것을 공부하며 느끼는 기쁨을 그림에 녹여 우리 시대와 소통하며 꽃 피우고 싶다. ▩

가슴속 키운 매화를 그림으로 피워내다.

고재식 | 서화사가 / 한국미술연구센터 대표

이미 숨이 떨어진 듯한 마른 둥치에,

가지 하나가 쭉 뻗어 올라

몽글한 꽃망울을 맺었다.

칼바람 눈보라 속,

매화경梅花境이 열렸다.

중국 송宋나라 때 송백인宋伯仁의 『매화희신보梅花喜神譜』를 건네주고, 몇 달 뒤 달리는 기차에서 매화꽃과 벚꽃의 차이에 대해 그림을 그려가며 얘기하던 것이 딱 10년 전이다.

이때 나는 "매화는 꽃잎 끝이 동그스름하고 봉긋하며, 난꽃도 매화처럼 피는 것을 매판梅瓣이라고 하여 귀하게 여기는데, 벚꽃은 꽃잎 끝이 V자 모양으로 갈라져 있다. 또한 매화는 난蘭처럼 꽃 눈 하

나에 하나의 꽃을 피우지만, 벚꽃은 혜혼(蕙혼)처럼 꽃 눈 하나에 여러 개의 꽃이 달린다. 그리고 매화는 꽃받침이 꽃을 위로 감싸 안고, 벚꽃은 아래로 벌어진다. 특히 매화는 꽃줄기가 없고, 벚꽃은 있다." 라고 말했던 기억이 난다. 매화의 정신보다는 매화의 생태적 특성에 대한 이야기였다.

그 해 겨울 작가는 『묵매화墨梅畵 연구』로 석사학위를 받았고, 그리고 또 10년이 흘렀다. 작가는 이미 오래전부터 붓으로 그리는 매화에 앞서 머리와 가슴속 그리고 온 삶 속에 매화를 심고 가꾸어 왔다. 동양의 전통적인 서화 수련법인 독첩讀帖과 회화사繪畵史 공부를 통해 먼저 매화를 이해하고, 이를 시문학의 영역에까지 확대했을 뿐만 아니라, 마당에도 화분에도 매화를 심어 키우지는 못했지만 발길은

매화가 피는 곳이면 하동, 섬진강 등 전국의 산하 곳곳에 미쳐 자연 속의 매화를 만났다. 또한 전시를 여는 며칠 전까지 매화를 찾아 다른 나라를 방문할 계획이라고 하니, 작가의 매화에 대한 열정은 더 말하지 않아도 될 듯하다.

 사실 이태 전 우현又玄선생님 문하에서 새로운 그림 공부를 시작할 때까지 작가가 매화를 그렸다는 얘기를 들은 적도, 작가의 매화 그림을 본 일도 없다. 그러나 아무도 모르는 사이에 작가는 몽중매夢中梅를 그릴 정도로 매화에 빠져 있었고, 매화벽梅花癖에 빠지지 않고서는 할 수 없는 많은 공부를 하고 있었다. 조선시대뿐만 아니라 중국의 매화 자료를 모으면서, 매화를 잘 그렸던 작가의 작품을 임모하였는데, 이는 너덜너덜해진 작가의 『매화보梅花譜』를 통해서도

알 수 있었다.

 오늘날은 잔재주와 여기餘技, 또는 자기 자랑을 일삼는 시대인 탓도 있지만 군자와 문인이란 이름을 정의하기란 쉽지 않은 일이다. 그러나 시대에 따른 차이는 있겠지만 손수 그린 매화 병풍을 두르고, 매화 벼루를 쓰고, 먹은 매화서옥장연梅花書屋藏煙을 쓰고, 시는 매화 백영梅花百詠을 본떠 짓고, 매화백영루梅花百詠樓라는 편액을 걸고, 시를 읊다가 목이 마르면 매화편차梅花片茶를 마시고, 강매수옥絳梅樹屋, 매화구주梅花舊主, 매화경梅花境, 매수梅叟, 매화시경梅花詩境, 만폭 매화만수시萬幅梅花萬首詩, 홍란음방紅蘭吟房이란 인장을 사용하고, 육 장六丈의 큰 매화를 장륙철신丈六鐵身의 불상에 비유하고, '나는 매화를 그리면서 백발에 이르렀네(吾爲梅花到白頭오위매화도백두)'란 시

를 짓고 이 글귀를 새긴 인장을 사용한 우봉 조희룡又峰趙熙龍(1789-1866)에 작가를 비유하면 어떨까? 작가는 옛 분들만큼 매화를 사랑하고 삶도 그러하니 넘치는 말은 아니란 생각이다.

 작가의 매화 그림을 재료와 기법이란 측면에서 보면, 번짐이나 효과가 잘 나타나는 화선지를 마다하고 고집스러울 정도로 닥으로 만든 한지만을 사용한다는 점에서 전통적이다. 매끄러움보다는 거친 것으로, 번짐의 우연성보다는 선의 무게와 힘으로 키운 용틀임하는 매화 가지와 땀으로 연 꽃망울은 그래서 더욱 진솔하다.

 매화는 사군자 가운데서도 으뜸이며, 선비의 맑고 높은 지조와 더불어 시린 겨울을 깨치는 봄의 희망을 나타내고 있기 때문에 아직

도 많은 사람들의 사랑을 받고 있다. 정신적인 측면에서 작가는 매화를 통해 전통적 관념의 경계를 넘어설 뿐만 아니라, 숨죽인 겨울을 물리치고 현실의 암울한 벽을 깨뜨릴 수 있는 밝은 희망과 새로운 힘을 주고자 하는 것으로 생각한다.

또한 불혹不惑을 넘어서는 작가 자신에게 있어서 매화는 이제 그의 육신이자 혼이며, 가정이나 아이들처럼 꿈에도 못 잊을 사랑이며, 영원한 그리움의 대상이다.

매화 그림은 보통 매화만을 그린 〈매화도梅花圖〉, 숨어 사는 선비가 책을 읽는 정경을 그린 〈매화서옥도梅花書屋圖〉, 매화를 찾아가는 〈탐매도探梅圖〉로 구분할 수 있으며, 여기에 새가 더해지면 〈매조도梅鳥圖〉, 달이 더해지면 〈월매도月梅圖〉, 당唐나라 시인 맹호연孟浩然의 고사를 그

린 〈파교심매도瀟橋尋梅圖〉와 〈설중탐매도雪中探梅圖〉, 송宋나라 때 매화를 아내로 학을 자식으로 삼고 살았다는 임포林逋를 그린 〈매처학자도梅妻鶴子圖〉, 벗과 화분이나 화병의 매화를 감상하는 〈상매도賞梅圖〉, 먹으로만 그린 〈묵매도墨梅圖〉, 꽃의 색에 따라 〈백매도白梅圖〉, 〈홍매도紅梅圖〉, 〈청매도靑梅圖〉 등으로 구분한다. 작가는 매화꽃을 그릴 때 홍.백.청매紅白靑梅에 구분을 두지 않았으며, 몰골沒骨과 구륵鉤勒을 아우르고, 새로운 감각의 〈매화서옥도〉뿐만 아니라 『매화보』와 단원 김홍도檀園 金弘道(1745-?), 청淸나라의 이방응李方膺(1695-1755)을 본뜨고 재해석한 작품도 선보이고 있다. 여기에서 우리는 작가가 그리는 매화의 정신적 바탕과 기법적 근원의 깊이를 확인할 수 있다.

　작가의 매화 그림은 소재와 재료, 기법과 정신적인 측면에서 전통을 계승하고 있으면서도, 이를 재해석하고 융합하여 이 시대 매화 그림의 새로운

방향을 제시하고 있다. 이는 작가가 진솔한 마음으로 매화를 사랑해 왔으며, 이번 전시에 나온 작품이 모두 가슴속에 키운 매화를 그림으로 피워낸 것이기 때문이다. / 2012

이동원의 매화전에 부쳐

우현 송영방 | 한국화가

잎을 다 떨군 만추의 계절, 앙상한 가지가 창공을 가르는 그런 때 하늘을 올려다본다. 골기骨氣를 보기 위해서다.

창공蒼空은 화선지요 검게 보이는 가지는 묵선墨線으로 비유되기 때문인데, 매화梅花를 그리자면 먼저 꽃보다 가지의 구성을 잘 해야 하기 때문이기도 하다.

매화라는 그 이름 자체가 진부하다고 말하는 사람도 있겠지만, 시공을 초월하여 우리 선인들이 고르고 골라 수천 년 동안 시와 그림의 소재로 삼았음은 분명하다. 서양의 모차르트, 바흐, 차이코프스키와 같은 음악이 오늘날의 음악가에 따라 음색이나 음악성이 이 시대에도 듣는 이를 열광하게 하는 것은 무엇 때문일까? 역시 시공을

초월한 불멸의 예술미가 느껴지기 때문이다. 그 표현 양태가 시대에 따라 현대적이냐, 지금 사람들의 예술 감성을 자극할 수 있느냐 하는 것이지 그 본질은 변하지 않는 것이다. 매화가 그림에 등장한 것은 중국의 송宋나라 이전부터 시작하여, 그 후 우리나라의 수많은 시인, 묵객墨客들도 다루어 왔다. 나는 매화를 길러본 경험이 있는 사람이면 누구나 시를 쓰거나 그림으로 표현하지 않을 수 없는 감흥을 느낄 것이라고 생각한다.

 이른 봄 밖에는 아직 눈이 녹지 않았고, 차가운 바람에 살을 에는 추위를 견디고 피어나는 하야면서도 살짝 푸른빛이 도는 청악소판青萼小瓣(푸른 꽃받침의 작은 꽃잎) 청매青梅의 그 기품 있는 아름다움은 그 무엇과도 비교할 수가 없다. 그러기에 추사 김정희秋史 金正喜(1786-1856) 선생의 절친한 벗이었던 이재 권돈인彝齋 權敦仁

(1783-1859)이 소치 허련小癡許鍊(1808-1893)에게 준 시에서 '매화와의 인연은 온갖 꽃과의 인연보다 소중하다梅花緣重百花緣매화연중백화연'라고 한 것이다. 중국 청淸나라의 정섭鄭燮은 대나무를 잘 그렸는데, 자기 집 한쪽 벽에 흰 횟가루를 바르고는 그 앞에 일장수죽一莊修竹(한 둘레 긴 대나무)을 심어 달빛 그림자가 벽에 마치 수묵화처럼 비치면, 이 그림자를 선생님 삼아 공부하여 대성하였다는 이야기가 있다. 나 또한 용자用字 창호지 문을 달아 안뜰 창문 가까이 매화를 심어놓고는, 달 밝은 밤이면 방안 불빛을 줄이고 창문에 비친 매화가지에 핀 꽃을 바라보며, 소소밀밀疎疎密密(성기고 빽빽함)한 가지의 구성을 보고 먹을 갈아 수묵으로 매화를 쳐 본 적도 있다. 그러면 그냥 상상으로 그리는 것보다 한결 자신감이 생긴다. 매화 그림은 중국을 비롯하여 한국, 일본에서도 많은 시인, 묵객들이

다루어 왔는데 송원宋元을 거쳐 명청明淸에 이르기까지 서위徐渭, 석도石濤, 허곡虛谷, 팔대산인八大山人, 양주팔괴揚州八怪의 이선李鮮, 이방응李方膺, 김농金農, 왕사신王士愼, 청淸나라 말기의 오창석吳昌碩, 제백석齊白石, 조선시대에는 신사임당申師任堂, 어몽룡魚夢龍, 오달제吳達濟, 이인상李麟祥, 심사정沈師正, 김홍도金弘道, 조희룡趙熙龍, 허련許鍊, 전기田琦 등이 명가名家로 불리고 있다. 역시 좋은 소재는 어떻게 표현하여 그 시대에 공감을 불러일으키느냐 하는 것이며, 이런 이유로 다시 뒷사람이 새로운 예술 감성으로 똑같은 소재를 다루게 되는 것이다. 이제 이동원이 수년간 매화 공부를 하고 설레는 마음으로 매화전梅畫展을 갖게 되었는데, 그는 매화그림에 몰두하다 꿈을 꾼 적이 한두 번이 아니라고 한다. 몽중매夢中梅가 현실로 득심응수得心應手(마음속에서 터득한 대로 손이 저절로 따름)하고, 의재필선意在筆

先(그리거나 쓰기 전에 반드시 뜻을 먼저 세움)으로 고독하게 멀리서 관조하다 보면 법고창신法古創新(옛 것을 본받아 새로운 것을 이루어냄)의 기氣가 발아發芽되어 개성적인 진정한 매광梅狂과 매노梅奴가 될 수 있을 것이다. 덧붙여 앞으로 거속去俗(속된 기운을 없앰)하여 습관적 틀을 벗어던지고, 절대 자유의 창작 세계와 천취天趣(자연스러운 정취)가 작품에 드러나기를 기대한다. 그리하여 이 시대의 품격 있는 매화 화가로 탄생하기를 바라며, 우리의 눈높이를 넘어서는 감성과 노력으로 전통을 이으면서도 오늘을 관통하는 매화경梅花境을 열어간다면 더할 나위 없는 기쁨이겠다. / 2012

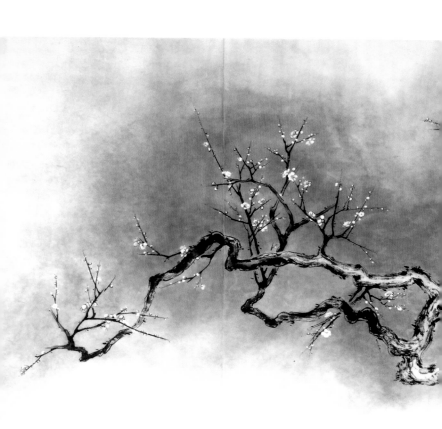

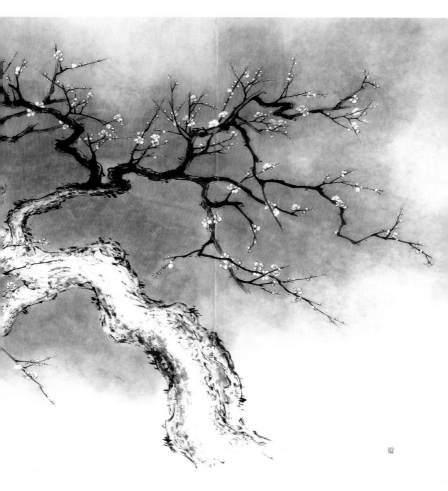

청매 4 140×290cm 한지에 수묵담채 2015

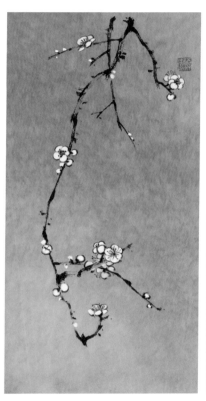 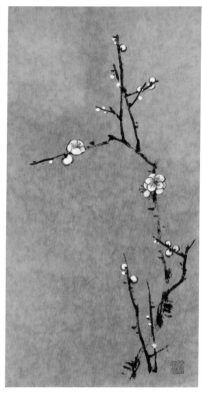

청매 3 각 49×24cm 한지에 수묵담채 2018

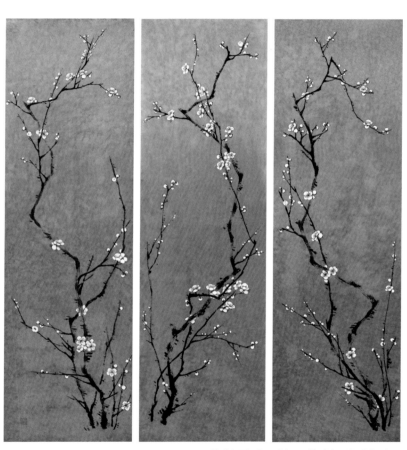

청매 2 각 105×30cm 한지에 수묵담채 2018